刀剣鑑賞の基礎知識

得能一男

刀剣春秋

御物 名物 太刀 号「鶯丸(うぐいすまる)」 銘「備前国友成」（宮内庁蔵）［口絵1］

友成作の中でも最も古いものと思われ、初期日本刀様式の完成した姿を示している。維新後、明治天皇に献上された。

[重文] 太刀 銘「安綱」(伯耆安綱) 静嘉堂文庫美術館蔵 [口絵2]

日本海側で作られた太刀の代表例。安綱は現存在銘作の作者としては最古級の刀工である。

国宝 太刀 銘「包永(かねなが)」（静嘉堂文庫美術館蔵）[口絵3]

大和五派の一つ、手掻(てがい)派の祖といわれる包永の現存作のなかでも白眉といわれる一口。鎌倉時代の実用刀の姿を残している。

[正倉院御物] 呉竹鞘御杖刀（正倉院蔵）[口絵4]

聖武天皇愛用の御杖刀。比類のない地鉄の美しさと、鎬地に入れられた金象嵌の星雲文が特徴である。

[正倉院御物] 手鉾（正倉院蔵）[口絵5]

奈良時代特有の造形的な美しさを遺憾なく発揮している。

[重文] 黒漆大刀（京都 鞍馬寺蔵）[口絵6]

金銅作の直刀で、征夷大将軍 坂上田村麻呂佩用とも伝わる。

[御物] [名物] 鋒両刃造太刀 号「小烏丸」 無銘（宮内庁委託、国立文化財機構保管）[口絵7]

鋒両刃造は小烏丸造とも呼ばれるが、日本刀の姿が完成する以前の、発展途上の姿であると考えられる。

国宝 太刀 号「蜂須賀正恒」 銘「正恒」（ふくやま美術館寄託）［口絵8］

古備前を代表的する刀工、正恒の太刀。反り高く、鎬が棟に寄り、小鋒に強さが出る、鎌倉時代前期の太刀の典型例。

[国宝][名物] 短刀 号「会津新藤五」 銘「国光」（ふくやま美術館寄託）[口絵9]

鎌倉末期の新藤五国光の短刀。反りのない姿は時代の特徴がよく出ている。号は会津を領した蒲生氏郷の所持による。

[国宝] 大太刀 銘「備州長船倫光／貞治五年二月日」(栃木県・二荒山神社中宮祠宝物館蔵) [口絵10]

南北朝時代に流行した大太刀の例。本作は刃長四尺を超える雄大な太刀で、他に例を見ないほど健全な姿である。

[重文] 脇指 号「熱田長谷部」銘「長谷部国信」(熱田神宮蔵 東京国立博物館寄託) [口絵11]

南北朝期を代表する刀工、長谷部国信の作。反りがつき、身幅広く茎(なかご)の短い姿である。

[重文] 太刀 銘「備州長船兼光」(熱田神宮宝物館蔵) [口絵12]

兼光は長船を代表する名工だが、作風の幅が広いことで知られる。本作は小板目がつんだ肌に片落互の目を焼いている。

刀　銘「永貞／元治元年二月吉辰」［口絵13］

御勝山永貞は、幕末の美濃を飾る名工で各地で作刀している。

刀　銘「於江戸水府住徳勝造之／元治二年乙丑年二月日」［口絵14］

勝村徳勝は幕末の水戸藩工。苛烈（かれつ）な試しに耐えた作だけを藩に納品したとされる。

刀　銘「備陽長船住横山祐包作／明治二年二月日」［口絵15］

十三代横山祐包は、備前長船の棹尾（ちょうび）を飾る名工で、本作は廃刀令前の作刀の好例。

太刀　銘「宮内省御用刀工菅包則作／明治三十一年二月日」[口絵16]

宮本包則は横山祐包門下で帝室技芸員。多くの皇族の護刀などを鍛えた名工。

短刀　銘「為大久保利謙氏／延寿国俊造　大正六年秋日」[口絵17]

延寿国俊は、肥後へ移住した来派の分派、延寿派の末裔である。

短刀　銘「横山祐義作／大正五年吉日」[口絵18]

横山祐義も備前長船横山派の刀工。高松宮宣仁親王など皇族の佩刀を鍛えている。

刀　銘「山陰鉄秀明試作／昭和六年八月日」[口絵19]

堀井秀明は戦前の屈指の名工。戦艦三笠の砲身で鍛えた三笠刀の作者として有名。

刀　銘「於日本荘吉原国家精鍛之／昭和十八年六月吉日」[口絵20]

陸軍受銘刀匠師範として活躍した吉原国家（初代・勝吉）は戦中・戦後の代表的名工。

刀　銘「（表略）／皇紀二六〇三年二月　源義宗造」[口絵21]

高橋義宗は堀井秀明と双璧（そうへき）を成す名工。早世しなければ人間国宝だったといわれる。

はじめに

本書は、故 得能一男氏(昭和八年～平成十四年)が、『刀剣春秋』の四八七号(平成五年二月号)から、六〇二号(平成十四年七月号)まで連載された「刀剣鑑賞の基礎知識」を再編集したものである。氏は平成十四年七月十二日に逝去されているので絶筆と称してもよいであろう。ちなみに翌月の六〇三号には氏の訃報と追悼文が掲載されている。

連載では、まず日本刀の美から説き起こし、その特異性、材料と製法、いわゆる五ヶ伝の意味について述べた後、上古から現代に至る歴史と、各時代における日本刀の特色を解説している。この歴史の記述が昭和にまで至り、一応の区切りとなった六〇二号であった。

一〇一回の連載中、この歴史に関する記述が八九回を占めている。

内容的には、日本刀の姿や製法が、どのような時代の要請を受けて変遷してきたかについては詳しく述べられているが、それぞれの時代を代表する刀工などについてはほとんど記述がない。おそらくは歴史を一通り概括した後に、それを踏まえて詳細に記述する予定であったとも思われる。返す返す氏の急逝が惜しまれる。

このような事情で、本書は「基礎知識」というタイトルであるが、歴史に関する記述が主となっている。しかし、刀工や個々の作品についての記述がなくとも、この歴史に関する記述には氏の日本

刀研究のエッセンスが凝縮されていると言って良い。

刀剣春秋に掲載された桐谷浩氏の追悼文には、「（得能氏から）刀剣に触れその時代の匂いを嗅ぎ分けねばとは、よく言われてきました」とある。日本刀の姿や製法の変化が時代の要請を受けた刀工たちの工夫の結果であるなら、その日本刀がどのような意図を持って鍛えられたかを読み解けば、おのずと時代も分かるということであろう。このような捉えかたは得能氏独自のものとは言えまいが、ここまで体系的にまとめあげたのは氏ならではといえよう。そしてこのように歴史を捉えることは、日本刀を研究・理解する上で欠くべからざることであると思われる。まさにこれこそが「基礎知識」であるともいえるだろう。

氏の逝去から早くも十有余年の歳月が流れた。遺作である本書をようやく世に問えることとなったことは、我々の喜びとするところである。一人でも多くの日本刀愛好家や研究者に本書を手に取っていただければ幸いである。

平成二十八年九月吉日

　　　　　　　　　　　　刀剣春秋編集部

本書の編集にあたっては、文体については敬体を常体に改め、また日本刀以外に関する記述で、現在の観点からは誤りと思われる箇所については最低限の訂正を加えている。

目次

はじめに 1

第一部 刀剣の美と製法

一、日本刀の美 .. 6
二、日本刀のもつ特異性 .. 11
三、刀剣の製法とその材料について 14
　1・刀剣の製法 14　　2・刀剣の材料 24
四、五ヶ伝について .. 33

第二部 各時代の刀剣とその変遷

一、弥生時代 .. 40
二、古墳時代 .. 46

三、奈良時代 ………………………………………………………………………………………………… 53

四、平安時代
 1・平安前期 61 2・平安中期 66 3・平安後期 71 ………………………………………… 61

五、鎌倉時代
 1・鎌倉前期 80 2・鎌倉中期 84 3・鎌倉後期 87 ………………………………………… 79

六、南北朝時代 ……………………………………………………………………………………………… 94

七、室町時代
 1・室町前期 100 2・室町中期 102 3・室町後期 106 …………………………………… 99

八、江戸時代
 1・新刀期 116 慶元新刀期 119 寛永新刀期 121 寛文新刀期 123 元禄新刀期 125
 刀工受難期 128
 2・新々刀期 129 寛政期 131 化政期 134 天保期 136 最幕末期 139 ………… 114

九、現　代
 1・明治時代 143 2・大正時代 149
 3・昭和時代 154 昭和第一期 155 昭和第二期 159 昭和第三期 167 …………… 143

第一部 刀剣の美と製法

一、日本刀の美

日本刀が「世界に誇る鉄の芸術品」と呼ばれ、日本文化を代表する美術品の一つに数えられていることは周知の通りだが、その日本刀の魅力がいかなるところにあるのかという点については、これまで刀の美しさは周知のことという前提に立って漠然と論じられてしまう傾向があった。

このたび『刀剣鑑賞の基礎知識』を書き起こすにあたり「常識がはたして常識たり得るか」という視点に立って、刀剣全般について改めて考えてみたい。

この視点から日本刀の美を定義づけると、日本刀の美しさ、強さというものを支えているのは、姿、地鉄(じがね)、刃文の三つであり、この三つのものがそれぞれに持っている美しさ、強さが融合して醸(かも)し出す総合美が日本刀の美であるといってもよい。日本刀が内蔵する三つの美について、それぞれに触れるとすれば、まずその第一は姿の美しさである。姿の美しさは彫刻の美しさと同じような造形的な美しさだから、素直に理解できるのだが、日本刀が好きになったという人に聞いてみると、まず目をひかれるのが姿の美しさであったという人が多い。

○王朝文化を想わせる優美な平安期の太刀姿

○武家文化を象徴する力強い鎌倉期の太刀姿
○集団の力を具現するかのような、豪壮な南北朝期の大太刀姿

それぞれ製作された時代によって姿は異なるが、いずれの時代の姿にも、無駄のない引き締まった、優しさと強さが同居した不思議な美しさが感じられる。このような美しさは意識して造り出されたものではなく、刀剣としての実用性を徹底的に追求することによって生み出されたものである。

柳宗悦の言う「用の美」に通ずる美しさであろうが、現代彫刻の世界を見ても力強い直線と優しい曲線を組み合わせて、その調和のなかに美しさ、強さを求めようとしたルーマニアのブランクーシや日本の流政之などがいるが、その作品が内蔵しているものは、日本刀のもつ姿の美しさ、強さと共通する部分が多く、日本刀が有する新鮮な造形美は現代にも十分通用するだけの新しさをもっている。

第二は地鉄の美しさである。この美しさは、宝石などと同じように材質そのものがもつ素材美だが、宝石が天然のものであるのに対し、刀剣の地鉄は人間が技巧を凝らして造り出したものであるところから、この美しさを「人工の宝石」と表現する人もいる。

地鉄そのもののもつ美しさは、鉄を炭で焼いて炭素を加え、この炭素を逃さないように焼入処理をすることによって、鉄が素材としての強さを獲得するとともに美しさをも併せ持つようになったものだが、刀剣の地鉄にはもう一つの美しさが加わっている。それは、折り返し鍛錬を繰り返すこ

とによって生じた鍛肌の表現する模様の美しさである。この二つが重複して生み出す地鉄の美しさは、研磨を施すことによって鮮烈な美しさを発揮し、その美を堪能することができるという制約のある美しさであるから、研磨技術の進歩に伴ってその美を汲み取る度合いが向上してきたと考えられ、地鉄の鑑賞は時代によって差異があったであろう。

刀剣の地鉄に美を見出し、これを鑑賞するということが行われているのは、日本だけに限られたことではなくて、ヨーロッパではダマスカスの剣の鍛肌を賞翫する慣習があるし、蒙古の徳王家に伝来したという蒙古刀の刀身にも、全くダマスカスの鍛錬といってよいような鮮明な鍛肌が出ているのを見たことがあるが、これらの事例は鍛錬された刀剣の地鉄の美しさを鑑賞する習慣が、世界各地にあったことを証するものであろう。

しかし、日本刀以外の刀剣に見られる鍛肌は、異質の地鉄を混ぜて鍛えることによって生ずる、地景(ちけい)が激しく目立っている荒々しい肌であるから、幕末の中山一貫斎(しょうがん)などの作例に見るような誇すぎるほどの極端な地肌となっており、日本刀の地鉄が持つ上品なしっとりした美しさと一味異なると考えるのは、日本刀の鑑賞に慣れ親しんだ者の身贔屓(みびいき)だろうか。

日本刀の地肌にも千差万別の違いがあるが、そのなかで最も目立った技巧的な肌に綾杉肌(あやすぎ)がある。この地肌は、月山鍛冶に継承された伝統的な派手な鍛肌で、欧米の初心者のなかには、まず日本刀のなかで魅力を感じるのがこの綾杉肌であるという人が多いのだが、この点を捉えて欧米人の刀剣

8

第一部　刀剣の美と製法

鑑賞は大味で、日本人に比べて一歩譲るという人もいる。欧米人が綾杉肌に関心をもつのは、この肌のなかに彼らが馴染(なじ)んだダマスカスの地肌を連想させるものがあるのかもしれないし、日本でも昔は、まず大板目や綾杉など鍛肌の変化の面白さに目を奪われて刀に興味を抱き、やがてだんだんと鑑識力が高まるにつれて、地鉄そのもののもつ内に秘めた美しさ、力強さに魅力を感ずるようになるのが一般的な進歩の過程であったから、美術品に対する反応では、洋の東西というのは無関係であろう。

第三の刃文の美しさは、絵画的な美しさである。初めて関市を訪れた際に見た山並みが、全く「之定(ちょうじみだれ)」の刃文そのままであるのに驚いたが、刃文には、絢爛(けんらん)たる満開の桜花を見るような備前の大房(おおふさ)丁子(ちょうじ)、丁子乱(ちょうじみだれ)のように具象に近い刃文から、禅僧の描く「円相」のように力を内に秘めた抽象そのものといってもよい山城・大和の直刃に至るまで、いろいろな刃文があるが、新刀期になると、富士見西行や竜田川のように完全な具象といってもよい刃文が現れてくる。このように、刃文には製作された時代の影響を強く受けるという面もあるから、その構成はつねに具象と抽象の狭間を揺れ動いているといってもよい。

刃文の鑑賞は、地鉄と同様に、ともすると派手な面に目を奪われる傾向があるが、刃文には、丁子は丁子、直刃は直刃で、それぞれに独自の世界があり、持ち味が異なっている。

昔は刀工も、派手な大模様の刃文で沸(にえ)の強いものは地鉄を大肌に鍛え、直刃の場合は小板目のよ

く詰んだ肌に鍛えるなど、実用上の配慮をしていたが、玉鋼を材料として刀を鍛えるようになってからは、次第にこのような配慮が見られなくなり、現在では刀剣そのものが実用という枠を外れたこともあって、そのような基本的な配慮は全く影をひそめ、単に美しい地鉄にそれぞれ好みの刃文を焼くという傾向が強くなっているのは、地鉄と刃文の関連する美を鑑賞するという立場からすると残念である。

二、日本刀のもつ特異性

前項で武器としての日本刀が有する三つの美しさについて述べたが、それでは、世界各国どこで造られた武器でも、すべてこのような美しさを備えているかというと、決してそうではない。むしろ武器がもつこのような美しさは、日本刀だけに見られる美しさであるといってもよい。

それでは日本刀と諸外国の刀を比べて、どのような違いがあるのかというと、まず挙げられるのは、日本刀は武器としての性能には全く関係がないであろうと思われる、ほとんど精神的といってもよいほどの内面的な美しさを追求し、しかもこれを具現しているということである。

本来武器というものは、洋の東西を問わず、その製造目的からして、外面的に強さを誇張し、相手を威嚇し、恫喝するという面がとかく強調されがちである。また、美しく装った儀仗用の武器・武具もあるが、これらの華やかさは、権威を示すために、あるいは相手を圧倒し威圧しようとする意図のもとに装われた華やかさに終始しているものが多い。

これに比べ、日本の武器・武具、特に日本刀においては、本来殺戮のための武器として造られた武用刀でありながら、その地鉄の美しさ、刃文の華麗さは、刃物としての機能性とは全く関係のないところで発達したものであり、このような美しさを表面的に見れば、使用する武士たちの美意識

を反映したものであるということができる。しかし、このような顕著な、諸外国と全く隔絶した特異性というものが、単なる美意識の反映だけから生まれたとは考え難く、このような美しさを生み出した根底にあるものは何かというと、まず刀剣に対する切実な願望と信頼であり、やがてこれが昇華して一種の信仰心に近い意識をもつようになったことと決して無関係ではなかろうと考える。

しかも、このような日本の武器、武具に見られる顕著な特異性は、近来に至って発生したものではなく、日本の武器・武具が一変し、長足の進歩を遂げた古墳時代に、その芽ばえを見ることができる。

すなわち、古代において刀剣を神あるいは神の御霊代として崇め、敬うという風潮があったことは、三種の神器の一つである草薙剣(くさなぎのつるぎ)が熱田神宮に神として祀られているのをはじめとして、長野県の諏訪(すわ)大社や高知県の小村神社でも古墳時代の剣を御神体として祀っており、そのほかにも剣を御神体としてお祀りする神社は沢山ある。また奈良県の石上(いそのかみ)神宮に祀られている韴霊剣(ふつのみたまのつるぎ)は古来天下を平定する「国平(くにむけ)」の剣(つるぎ)として崇められていることなどによっても、知ることができる。

このように、刀剣が単に敵を斬るための道具であることにとどまらず、刀剣に神秘的な威力を感じ、これを信仰心の対象として崇めるようになっているのは、まさに刀剣に対する切実な願望と、造り出されたものへの絶対的な信頼が、やがて信仰心にまで昇華したものと考えられ、日本刀のもつ他に全く類例を見ない特異性といえる。

12

やがて、源氏の髭切、平家の小烏のように、武家社会における「氏」あるいは「家」を相続する象徴として刀剣が用いられるようになったことによって、刀剣崇拝の風潮がその後も長く続くことになった。刀工が心魂をこめた地鉄の精美、工夫を凝らした刃文の美しさ、加えるに実戦における優れた姿と、「用」と「美」が融合した日本刀。これを熱愛する武士。そこには、諸外国には全く見られない武器の規範と武士の生きざまが存在していたのである。そして、この日本刀の中に日本民族の精神が凝集されている。

三、刀剣の製法とその材料について

1. 刀剣の製法

　刀剣の製法を簡単にいうと、自然界に存在する鉄鉱石や砂鉄から鉄を採り出し、それを鍛造してできる刃物の一つが刀剣であるといえる。こうして造られる刀剣は、当然のことながら鉄でできているから、その鍛法は、素材である鉄のもつ特性に制約される一定の基礎技術の裏づけがあって初めて成り立っているわけで、ほかにも供給される鉄の原料の問題や、刀剣製作の態様、製品の姿・形の限定など、じつに制約の多いのが武器としての刀剣製作である。

　刀の製法は、基礎的な技術である鉄の還元と、鍛造技術の基本的な原理に関するものだけは、絶対に動かすことのできない不可欠の技術だが、これに附随する技術は時代とともに次第に進歩発展してきている。したがって、技術の進歩発展に伴って刀剣の製作方法も変化してきていると考えるのも、また当然のことであろう。

　まず順序として、現在もっとも広く行われている一般的な製法は、刀工によって小異はあるが、

現代刀工の間ではほとんどが玉鋼を材料としており、軟らかい心鉄を硬い皮鉄でつつみ込むという構成はどの鍛冶も皆同じである。その製法は、まず皮鉄と心鉄の二種に分けて地鉄を造ることから始まる。

玉鋼の細片を積み重ねる

最初に皮鉄の造り方を説明すると、まず玉鋼を加熱してこれを薄板状に打ち延ばし、かるく焼を入れたら細片に破砕し、質の悪い部分を除いたら二キログラム前後の細片を積み重ね、その上から濡れた和紙でつつみ込み、梃子鉄という棒の先に接着して火床の中に入れ、およそ三〇分ゆっくりと送風して一〇〇〇度に加熱して鋼塊とする。

こうして積み沸かした鋼塊を取り出すと、素早く金敷の上で鎚打ちして、二〇センチ前後の長さに打ちまとめ、これに鏨を入れて折り返し鍛錬を重ねる。このように何回も折り返しを繰り返すのは、それによって材質を均一化するとともに強度を増し、さらに玉鋼の一・三パーセントほどもある炭素量を、刀にするのに適した〇・六パーセント前後にまで落とすためだが、この作業にはもうひとつ地肌の美しさを造り出すという効果がある。

折り返し鍛錬

このような折り返し作業を行う時に、同一の方向にだけ折り返すと、肌が柾肌になるが、これを交互に縦・横と折り返す「十文字鍛」にすると小杢肌になるなど、鍛え方によって肌目が異なる。皮鉄の鍛え方には、このほかにも「木の葉鍛」「拍子木鍛」などがある。

心鉄の場合は、梃子の先に玉鋼と一緒に庖丁鉄という炭素量の低い鉄を混ぜて接着し、火床で沸かして鍛着したら、折り返し鍛錬を行うが、心鉄の場合は折り返しの回数が少なく、皮鉄がだいたい一五回から二〇回とすると、心鉄はその半分の八回から一〇回という回数である。

このようにしてでき上がった二種の地鉄を組み合わせて鍛着し、これを火床で加熱したら金敷の上で縦・横四方に鍛え延ばし、まくり台という凹みのある台上で、心鉄を皮鉄でつつみ込むように折り曲げて、さらにこれを鎚で打ち重ねて密着させる。こうして心鉄を皮鉄でつつみ込む時にも、地鉄の組み合わせ方によって「無垢鍛」「捲り鍛」「甲伏鍛」「本三枚鍛」「四方鍛」など、数種の異なった鍛え方がある。

素延べ

鍛え上げられた鉄を組み合わせたら、次に素延べといって、棒状に細長く延ばして長方形の角棒状にし、これを火造る。棒状の地鉄を火床に入れておよそ八〇〇度に加熱したら、金敷の上で小鎚

で鎬を立て、刃方を薄く打ち出して、切先や身幅・重ねなどを整え、刀の形にするのが火造りである。こうして火造ったものを、さらに六五〇度くらいに加熱して「火むら」を取り、これを取り出したら鉇や鑢で削って、おおよその形を決める荒仕上げをする。

土取り

鍛錬が終わって荒仕上げをすると、次は焼刃の形を決める土取りをするが、この土取りに用いる焼刃土は、土を細かい紛末にしたものに木炭と荒砥の紛末を加えたものに水を加え、乳鉢で磨って造るのである。この三つの混合比率や土の採集地について、昔は秘伝と称していたが、どうやらいっているほどに決定的な影響はないようである。現在では、基準としてはほぼ等量で混ぜているようで、焼入れの温度とも関連して、備前風の刃は厚く、相州風の荒沸のものは薄くというように、土の量の加減はしているようである。

焼入れ

土取りが終わると、刀鍛冶にとって最も大切な焼入れを行うが、この焼入れには、これまでの鍛錬に使っていたものより、一段と細かくした木炭を使うので、火床の炭は全部入れ替える。火床では刀身の刃のほうを上にして炭の上に載せ、はじめは、ふいごをゆっくり吹いて加熱する。約

八五〇度に加熱したら、かたわらに置いた水船に投入して冷却焼入れをするのだが、この焼入れの温度が刀の作風に微妙な影響を与えるので、流派によって温度に小異がある。また、鍛冶は焼入れの温度を鋼の焼け色で判断するため、焼入れは、光を遮断して鍛冶場のなかを暗くして火色を正確に判断できるようにするか、夜間に行う。

この焼入れにあたって、最も注意するのは温度である。日本刀に使われている和鋼は洋鋼に比べると非常に敏感な鋼だから、焼入れ可能の温度域が限定される。鍛冶はだいたい水温二〇度前後で焼入れを行っていて、洋鋼より焼入れ温度の高いのが特徴である。洋鋼の場合は温度差が大きければ大きいほど焼きが入れやすくなるから、高温で加熱し、低温で焼入れをしている。冶金の専門家のなかには、日本刀の焼入れを洋鋼と同じに考えている人の多いのが目立つが、和鋼と洋鋼の性質の違いは、はっきり区別して考えるべきである。

この焼入れ処理によって、刃部の炭素量が多くなって截断に適した硬度になり、刃境に沸・匂が生じる。

合取り

こうして焼入れ処理をされた刀は、地鉄そのものの変態によって不安定な状態にあるので、必ず合を取らなければならず、この合を取ることによって初めて刃物として完成するのであるが、最近

第一部　刀剣の美と製法

は合を取らない鍛冶が増えてきているのは残念なことである。合を取るということで、焼入れ後直ちに刀身から土を削り落し、これを火床の炭火の上にかざして一五〇度に熱したら再び水船に入れて冷却することをいう。この作業を行うことによって刃物に粘りが出るので、合を取ることによって初めて焼入れが完了するといってもよい。合の取り方が十分でないと、研磨の際に刀身の砥当りが堅すぎたり、刃こぼれしやすくなったりして、刀がもろくなる。

このような刀剣の製法が、はたしていつごろから定着してきたのか、はっきりしていないが、現在の製法が成立する前提である「直接製鋼法」が行われるようになってからであることは容易に推測される。現代的な刀剣製法が行われ始めたのは、「たたら」による直接製鋼が可能になった時がその契機であったことは間違いなく、たたらが大規模化し始めた時から、さほどへだたらない時期、すでにその製法の原型ができていたのであろうと私は考えている。砂鉄あるいは鉄鉱石から直接鋼が造られる「直接製鋼法」と呼ばれる鉄の還元方法は、室町期に入って行われるようになったとされているが、これを現存刀から推測すると、室町中期ごろからようやく散見されるようになった、新々刀地鉄に見るような極上の地鉄を使用した末備前刀が出現したあたりであろうと、見当をつけている。しかし、このような鋼から刀を造る製法が世間一般に広く行われるようになるのは、関ヶ原合戦以降、徳川政権が安定したのに伴って民生もまた安定してきたことによって、基幹産業ともいうべき製鉄事業が急激に興隆してきた慶長・元和以降であったと考えているが、刀剣界

19

でもこのころを古刀と新刀の境界と考え、戦前は慶長五年以降を新刀と考えていた。

間接製鋼法

製鉄事業を歴史的にふり返ってみると、たたらの規模が大きくなって炉心の温度が上がり、鋼から刀が造られるようになるまでは、小規模な野たたらで鉄の還元を行っていた。このような野たたらは、だいたい一辺の長さが七〇センチから八〇センチくらいの小さなたたらだから、いくら炉内の温度を上げようとしても、外気で壁が冷やされて鋼の変態点まで上げることができないので、一回の作業で鋼を得るのが難しく、まず野たたらで砂鉄あるいは鉄鉱石から還元された鉄塊を得たら、これを二次加工で滲炭(しんたん)作業を行って刀剣の地鉄にする「間接製鋼法」に拠っていたものと思われる。

間接製鋼法によって製作された刀剣は、玉鋼のように直接製鋼法によって製作された刀剣そのものに作者の個性がより多く現れることになる。このために、間接製鋼法で造られた刀剣は、玉鋼のように数倍もの手数をかけて製作されているから、造られた刀剣に比べ、大量生産システムによって製作された地鉄である玉鋼から製作された刀剣に比べ、格別な美しさと重厚さを有している。

刀剣の製法についてのもうひとつの問題は、現在のように柔かい心鉄を硬い皮鉄でつつみ込むという合理的な構造は、いつごろから行われるようになったのかということである。技術の進歩という面からいうと、いきなりこのような複雑な構造のものが出現してきたとは考え

第一部　刀剣の美と製法

られず、必ずその前段階にあたるものがあったと思われる。これを現存刀に見ると、鎌倉中期以降に製作された刀剣は、目視した限りでは、地鉄の疲れによる心鉄の露呈などから推して、ほとんどが現在とほぼ同様な構造で製作されていたものと認められる。しかし、平安末期あるいは鎌倉初期と思われる古備前鍛冶の作例の一部をはじめとして、ある種の作例には、いくら研減ってもいっこうに心鉄の出ないものを散見するが、これら一群の作例は、おそらく無垢鍛えであろうと想像されている。

それにもうひとつ、おそらく日本刀のなかで最高の地鉄であろうと思われる聖武天皇御愛用の呉竹の仗刀（ちょくとう）が正倉院に収蔵されているが、この仗刀を拝見すると、地鉄の美しさでは、日本刀随一と称されている鎌倉初期の粟田口（あわたぐち）鍛冶の作例と比べても、いささかの遜色（そんしょく）もない見事な地鉄である。（口絵4参照）

現在のような直接製鋼法が不可能であった奈良時代に、中世以降と同じような考えの製法で刀を造っていたのでは、このように見事な肌を造り出すことは絶対に不可能であるから、考えられる方法はただ一つである。単一の地鉄をおそらく数十回から多ければ一〇〇回にも及ぶほどに繰り返し繰り返し鍛錬して、餅のように濃（こま）やかで見事な肌の地鉄を造り出したものと思われるが、こうして造られた地鉄は脱炭してほとんど純鉄のようになっているであろうから、このままでは焼入れは不可能である。このような鉄を刀剣の地鉄として使用できるようにするには、すくなくとも〇・六パー

セントくらいになるまで炭素を加えなければならないが、どのようにしてこれを行ったのか。考えられる方法は滲炭処理である。

国家的事業の滲炭処理法

奈良時代の技術で行うことのできる滲炭処理は、おそらく鉄の箱か、あるいは密閉した小さな石室内に木炭の粉末を充たして、そのなかに荒仕上げをした刀身を入れて密封し、これを、鉄箱の場合は炉内で加熱するか、あるいは両者ともに一方の端に煙突を立て、反対側の下方から点火してジワジワ滲炭させるかしたものであろう。こうして滲炭させた刀身は、その表面に数ミリほどの滲炭した鋼の層ができているから、その内部がほとんど純鉄に近い軟らかい鉄だから、四天王寺の丙子椒林剣(へいししょうりんけん)や呉竹の仗刀であろう。こうしてでき上がった刀身は、その内部がほとんど純鉄に近い軟らかい鉄だから、斬撃に必要な強さと衝撃に対する柔軟さを併せ持つ、理想的な構造になっているものと思われる。

しかし、この方法だと、数十回も繰り返し鍛錬することによって、当時は大変な貴重品であった鉄を、もとの量のおよそ十分の一、あるいは二十分の一ほどの量に減らしてしまうので、経済的に大変負担が大きいところから、はじめはよほど大切な国家的事業の場合のみ、このような方法で刀剣を製作していたものと思われる。

しかし、鍛造技術がだんだん進歩してくると、平安末期ごろから鎌倉初期ごろまでの間に、この

ような単一の地鉄を鍛えて滲炭させることによって鋼とするという手数のかかる方法は、心鉄と皮鉄という二種の異なった地鉄を組み合わせて、単一の素材による手数のかかる方法と全く同じ効果を挙げられる、便利で経済的な製法へと発展してきたものと思われ、前述した無垢鍛えの作例などは、その過渡期にあたるものであろう。

日本海側で造られた硬軟鉄鍛刀

もうひとつ注目されるのが、太平洋側と異なり、日本海側では刀身の構造が全く異なるものを造っていた形跡が濃厚なことである。

その製法は、中国で古くから「雑錬生鍒(ざつれんせいじゅう)」または「剛柔和」といっている硬軟二種の鉄を混ぜ合わせて鍛える製法である。日本海側は当時の中国大陸あるいは朝鮮半島との交流の玄関口であったことに加えて、寒冷地が多く、寒冷地では俗に刃物が凍るといって、冬山で刃物を用いたりする時にいきなり打ち込んだりすると、あっけなく刃こぼれすることがあり、このような現象を「低温脆性(ぜいせい)」といって、鉄鋼のもつ特性の一つに数えられている。そのため日本海側では伝統的に寒さに強い硬軟二種の鉄を混合した地鉄で造られるようになっていたものと思われ、現存する伯耆(ほうき)安綱や越中則重の作例からもこのことがうかがわれる。〈口絵2参照〉

したがって、平安末期から鎌倉・南北朝に至る間の日本列島には、太平洋側と日本海側という立地条件の相異から、刀の製法に二つの大

きな流れがあったことを認めなければならない。

しかし、この二つの流れにも変化があった。南北両朝の抗争によって太平洋側と日本海側の移動が頻繁に行われるようになった結果、これまで交流のなかった太平洋側と日本海側の間に大きな風穴があけられ、鍛冶の作例にも太平洋側と日本海側の交流の徴しが認められるようになっており、たとえば初期の相州鍛冶の作刀には明らかに日本海側の鍛法の影響が現れている。

これが室町に入ると、時代の降るに従って、同時代の鍛冶のもつ共通部分が次第に多くなってており、さらに近世になると、交通手段の発展によって交通網が海陸ともに整備されたこともあって、全国いたるところで供給される材料や基本的な鍛刀技術に、あまり大きな差が見られないようになってきている。

2. 刀剣の材料

刀を造るためには、まずその材料である鉄を造らなければならないが、その製鉄の原料となると、日本刀の場合は砂鉄を主にするものが多く、砂鉄以外では磁鉄鉱・褐鉄鉱・赤鉄鉱などがあったと思われる。これらの製鉄原料は、製鉄遺跡の発掘調査などを見ると、地域や時代によって、それぞれに使用する原料が異っていたようである。

24

砂鉄が最も手軽な材料

これまでは、刀剣の原材料というと砂鉄という観念が先行しており、この前提に立って論ずることが多かったのだが、現存する各時代の刀剣を子細に見ると、必ずしも砂鉄一辺倒というわけではない。たしかに、日本国内では全国いたるところで容易に砂鉄が採集されるから、砂鉄が最も手軽な製鉄材料であったことは間違いない。しかし、砂鉄にもいろいろと種類があって、それぞれに性質や鉄の還元比率などが大きく異なっているから、一概に砂鉄であればどれでもよいというわけにはゆかず、経済的に引き合うものと、まったく採算の取れないものがある。

また視点を変えて、技術の発展段階という点から考えると、鉄鉱石のほうが砂鉄よりも幾分溶解点が低いのだから、最初に溶解点の低い鉄鉱石から始めて、次第に溶解点の高い砂鉄使用へと進歩してきたと考えるのが自然である。それに、製鉄技術が伝播してきた中国、朝鮮半島の場合は、原料に赤鉄鉱や褐鉄鉱を使用するところが多いということがあるから、日本国内でも製鉄をはじめた当初は、鉄鉱石を主として使用していたところが多かったのではないだろうか。

奈良時代には鉄鉱石で製鉄

よく知られていることだが『日本書紀』の天智天皇の条に「是歳造水碓而冶鉄」という記事がある（六七〇）から、水車を利用して鉄鉱石を破砕し、炉内で溶解しやすいように加工して製鉄を行って

いたのであろう。また『続日本紀』では、天平宝字六年(七六二)二月甲戌の項に「賜大師藤原恵美朝臣押勝近江国浅井高島二郡鉄穴（かんな）各一処」と、恵美押勝が近江国浅井、高島二郡で鉄穴を賜ったことが、誌（しる）されている。

この鉄穴の一つかと思われる遺跡を同志社大学が発掘調査しているが、場所は琵琶湖の北西部にあるマキノ製鉄遺跡群に隣接する西浅井製鉄遺跡にある鉱石の採集跡で、発掘にあたった森浩一氏は、これを製鉄基地における原料供給源の一つと認定され、この鉄穴は磁鉄鉱を主体とする鉱石の採集跡であるとしておられる。

これらのことを総合して考えると、奈良時代には日本国内でも鉄鉱石を原料とする製鉄事業が行われていたことは、否定できない事実であろうし、これを裏づけるように、古墳出土刀のほかにも、分析結果が鉄鉱石使用を示しているものがある。しかし、その一方で九州地方の製鉄遺跡などでは砂鉄使用を裏づけるものが多く、アジアでもインドや中国の福建省・朝鮮半島の一部などでは、砂鉄または磁鉄鉱を砕いて混入したと思われる製鉄遺跡が多いので、日本でも技術の伝播経路によって、いくつかの異なる方法で製鉄事業が営まれていたものと思われる。刀剣の材料は、平安末期ごろになるとほとんどが砂鉄を原料とするようになっていたものと思われるが、なお一部では、鉄鉱石あるいは砂鉄と鉄鉱石の併用といった方法で製錬された鉄を使用していたところもあったと思われる。

優秀な鍛刀材料　真砂と赤目砂鉄

次に、刀剣製造のための個々の材料について述べると、まずは砂鉄だが、国内の製鉄に最も多用されていた砂鉄には、採集された場所によって名づけられた、「山砂鉄」「川砂鉄」「浜砂鉄」と、砂鉄そのものを外観上の違いによって二つに分けた「真砂砂鉄」と「赤目砂鉄」とがある。

「真砂」は主に花崗岩から分離した砂鉄で、粒が大きくて色が黒色で光沢があり、しかも鉄の品質が高く、リンや硫黄のような刃物にとって有害な不純物が少ないので、刀剣を製造する材料としては最適の砂鉄である。しかし、産地が山陰地方の鳥取・島根か、九州の福岡の一部などに限られていて、そのなかでも山陰の山砂鉄はとび抜けた優秀さを誇っている。

「赤目」は主に安山岩から分離した砂鉄で、粒が真砂より小さく、黄褐色の粒がまざり、黒色の粒があっても真砂よりは光沢が弱く、鉄の品質も劣る。リンやチタンの含有も多く、刃物にはあまり適していないが、真砂よりも溶解点が低く、還元が容易なのが特徴である。

その他の原料では、磁鉄鉱が製鉄材料としては最も一般的な材料だが、古代における刀剣の製作でも磁鉄鉱が重要な位置を占めていたものと思われる。

褐鉄鉱はリンや硫黄の含有量が多く、鉄の還元率も低いので、あまり実用的ではない。しかし比較的に低温度で還元が可能なため、はじめに褐鉄鉱を溶かして、溶けにくい砂鉄溶解の呼び水の役割をさせるなどの利用方法はあったと思う。赤鉄鉱は、わが国では産出が少なく、あまり利用され

ていなかったようである。

玉鋼は日本独得の鋼

現在は、ほとんどの刀工が「玉鋼」を原料として刀の製作をしているが、この玉鋼は、いわゆる「たたら吹き製鋼法」で造られた、砂鉄を原料とする日本独得の鋼である。この鋼を玉鋼というようになったのは、そんなに古いことでなく、大正年間に絶滅した「たたら」を、昭和八年（一九三三）になって日本刀鍛錬会が島根県鳥上村で「靖国たたら」として復興させた時からで、明治のころは鉧を選別した鋼の小さな塊を「玉刃金」と呼んでおり、その後は一部では、二級品かそれ以下の鋼を指して玉鋼ということもあったようだが、現在の玉鋼に該当する鋼は「作鋼」と呼んでいたようである。

刀剣の原料としての玉鋼を考える場合に、玉鋼のように比較的低温のたたら吹き製鋼法で造られた和鋼と、高温で溶解還元された洋鋼を比較してみると、和鋼の勝れている点は、大雑把にいって三つある。

まず第一に、和鋼は比較的低温度で製錬するため、原料の砂鉄が半溶解の糊状になって結晶するので鋼塊中に酸素を含むことが少なく、窒素も洋鋼に比べると格別に少ないのが特色だから、酸素や窒素の含有が少ないほうが鋼に靱性があるという冶金学上の常識からすると、刃物に使うには洋鋼よりは和鋼がすぐれているということができる。

第二に、洋鋼のなかでも特殊鋼は和鋼に比べると、強さや斬る・削るという点では勝れているが、温度ということになると、和鋼に比べ寒さにより弱いのが欠点で、総合点でいうと、使用する範囲が広範囲にわたっている場合は和鋼が有利であり、用途が限定されるような刃物では特殊鋼が有利ということではないだろうか。

最後の第三は、刀の美術的な面とも関連してくるが、洋鋼はその性質が折返し鍛錬に適さない鋼だから、何回も何回も繰り返し鍛錬をして強さと美しさを生み出すという鍛錬法をとっている日本刀にとっては、和鋼のほうが材料としてすぐれた鋼であることは明らかである。

和鋼は経済的な負担が大きい

反対に和鋼の欠点を挙げると、経済的な負担が大きいということである。和鋼は、高価な木炭を大量に使用して低温製錬を行って産み出される、前近代的といってもよい鋼だから、現代的に安価なコークスを使って高炉で大量生産される洋鋼とは比較にならないほど高価になるのはやむを得ないことだし、このために和鋼は自ずから用途が限定されてくる。

それからもうひとつ、和鋼を代表する玉鋼が、はたして日本刀の材料として最高の材料であるのか、という問題がある。現在の和鋼を評価すると、手工業的なたたらに比べ、大規模なたたらで生産されるところから、品質の比較的安定した鋼が大量に生産されるという利点はあるが、反面これ

29

によって得られる鋼の性質が、手造りの鋼に比べてある程度画一的なものにならざるを得ないというのも、またやむを得ないことである。結論としては、経済的な利点を追求するために、ある程度地鉄の個性を失うのはやむを得ないということになり、地鉄には作者の個性があまり際立たなくなるという欠陥がある。

このことは、自ら地鉄を製錬する意欲がないか、たとえ自家製鋼を行っていても、その技術が中世の鍛冶のレベルにはるか及ばないような鍛冶にとっては、玉鋼は大きな福音といえよう。しかし、反対に最高の地鉄を造り出そうと努力を続ける鍛冶にとっては、自ら非経済的な製鋼作業を行わなくても、安価な原料が容易に利用できるということになれば、経済的な制約から止むを得ず妥協するということにもなりやすい。地鉄そのものの芸術性を追求しようとする鍛冶にとっては、大量生産の没個性的な鋼はその足を引っぱるものといってもよいだろうから、現状においての玉鋼の生産は、作品のレベルという点からみると功罪相半ばするといってもよい。

南部の餅鉄は磁鉄鉱の一種

そのほか、国内に産出する特異な材料として「南部の餅鉄」と呼ばれるものがある。岩手県下でも主に釜石市辺りから発見される局地的な鉱石だが、外見が丸まった餅の形に似ているところから餅鉄と名づけられている。その上、色も鉄のような黒色で重量もあるので、自然鉄に見誤られるほ

どだが、磁鉄鉱の一種である。磁鉄鉱のなかでもとくに高品位の優れた鉱石だから、江戸末期の刀工のなかには、これをそのまま火床で処理して刀を鍛える者もいたが、戦時中実際に作刀した鍛冶の話では、餅鉄だけでは刀にまとめ難く、オロシ鉄や玉鋼と混ぜて使用していたようである。餅鉄を使用したという刀を見たことがあるが、地景がチリチリと激しく出ていて、あまり品のよいものではなかった。

最後になったが、刀剣の材料を考える場合に、もうひとつ忘れてはならない重要なものがある。それは輸入された外来鉄である。

南蛮鉄は外来鉄の総称

わが国では、国内で製鉄事業が行われるようになるまでの鉄器需要は、製品の輸入と、次に材料鉄の輸入でまかなってきたが、このような初期の上古時代はさておき、第二次の輸入鉄全盛時代といってもよい桃山時代を中心に、外来鉄について述べると、主なものは南蛮鉄・呉鉄、オランダ鉄・ロシア鉄などだが、これらの外来鉄全般をひっくるめて南蛮鉄と総称することもある。通常、南蛮鉄と呼ばれている鉄は、インドのベンガル地方で造られた鉄であろうといわれており、別名を瓢簞(ひょうたん)鉄ともいっているが、これは、上下がふくらんで、まるで瓢簞を真横から見たようなかたちをしているからで、大きさは厚さが二センチくらい、縦の長さが一五センチほど、横幅の最大部分が五セ

ンチほどの大きさである。

慶長十六年（一六一一）ごろより輸入南蛮鉄が急増

南蛮鉄という名称が記録に出てくるのは、慶長十六年（一六一一）八月、オランダ商館長のジャックス・スペックスが徳川家康に南蛮鉄二〇〇個を献上したというのが初見である。このころから南蛮鉄の輸入が急増しており、刀剣の添銘にも南蛮鉄使用を明記したものをたくさん見るようになっているが、寛永十年（一六三三）に鎖国令が発せられると、輸入もほとんど途絶状態になったのではないかと想像する。ところが、その後も相当長期にわたって、南蛮鉄使用の添銘を見るので、わずか三〇年余の間によほど大量の鉄が輸入されたものとみられる。また、南蛮鉄と総称されているもののうちに、木の葉のような形をした変わった鉄がある。これは「呉鉄」と呼ばれており、その名称からすると、中国産であると思われる。そのほかにもオランダ鉄、あるいはロシア鉄というものがあるが、これらの名称はオランダ人、ロシア人によって輸入されたという意味で、必ずしもそれらの国々の産であるということではないようである。

四、五ヶ伝について

本阿弥家によって唱えられた五ヶ伝

本阿弥家によって、鑑刀の指針としての五ヶ伝が唱えられた。室町末期になって一部の鑑識家たちの間で、刀剣を整理して体系づけようとする動きが生じ、やがてこの潮流の延長線上に「五ヶ伝」というものが生まれる。五ヶ伝とは、刀剣の作風を整理するために現存刀をそれぞれの地方別に分け、ほかの地方との間に何らかの地域差が生じていないかを検索し、そこには丁字が多いとか鎬が高いとか何らかの傾向を発見したら、たとえその時代に限定された一時的な現象であっても、これを異なった技術の発生、あるいはその伝承であると考え、全国有力鍛冶の流派のなかから、顕著な特色をもつ代表的な五つの流派を選んで全国の鍛冶を代表させ、それぞれの全盛期の作風をもってその派の伝統的作風であるとしたものである。

こうした五ヶ伝というものが成立するのは、その前提として、およそ日本国内で造られた刀剣はすべて山城・大和・相州・美濃・備前の主要五ヶ国の鍛冶のいずれかの影響下にあったから、この五つに大分類することが可能であると考えることによって初めて成立する説である。

時代で変わる各伝の基準

このような考えが本阿弥主導でほぼ定着し、五ヶ伝という名称は、だいたい明治以降に定着し、一般化したと考えてもよいだろう。

しかし、刀鍛冶の世界は前にもいったように、鉄という材料のもつ性質に制約されるのをはじめ、武器として最も有効で効果的な姿・かたちを要求され、供給される材料によってもまた限定されるなど、いろいろと制約が多い。そのために、どうしても同時代の鍛冶には、これらの制約によって共通せざるを得ない部分が生じてくる。特に、姿・かたちなどは、ほとんど時代によって決定されると考えてもよい。したがって五ヶ伝でいう姿・かたちは、各伝の基準として採用した時代の姿・かたちであり、それをどの時代にも共通のものと考えるのは大変な誤りで、五ヶ伝が内包する時代の最も有害な部分である。しかも、このような共通部分は、時代が降るほど広範囲にわたっており、やがて交通機関の進歩と交通網の整備によって相互の交流がひんぱんになると、供給される材料や、伝承する技術などにもあまり大差がなくなっていく。

時代の規範は至上命令

もし、時代が変わって刀剣に対する要求も当然のことながら変化してきても、たとえば大和鍛冶の系統であるからといって、先祖を意識するあまり、いつまで流れにさからって、

でも鎌倉時代そのままの作刀活動を続けたとしたら、その鍛冶集団は消滅のやむなきに至るのは自明の理といえる。したがって、いかなる鍛冶集団であっても時代の要求に応えた製作を行わなければならないというのが、生存をかけた至上命令であり、誰も時代の規範から逃れることはできないのである。

しかし、外観が変わっても鍛冶のなかに息づく伝統的な部族意識というものは、一朝一夕に消えるものではない。しかも、このような伝統は鍛冶の作刀姿勢に無意識のうちに現れることが多く、この面では刀剣製作にたずさわる鍛冶のもつ伝統の重みというものを感じる。例えば、大和鍛冶と美濃鍛冶の関係を例にとると、美濃鍛冶は鎌倉末期から南北朝にかけての間に先陣が美濃に移住してきて、その後も数次にわたって移住を繰り返した。その鍛冶集団は、美濃国に大和にも優る刀匠の王国を築いたとはいえ、いってみれば大和の分派鍛冶である。

大和伝は鉄棒型　美濃伝は庖丁型

本阿弥のいう五ヶ伝では、大和伝の造込みの特徴は、鎬幅が狭く鎬の低いのを特徴としているから、この両者は全く正反対の造込みになっている。美濃伝は鎬幅が広く鎬の高いことである。極端なことをいうと、大和鍛冶は菱形の鉄棒のようなごつい刀を造り、美濃鍛冶は庖丁のようにピラピラの刀を造るということであるから、一見、そこには何も伝統の継承などあるはずがないかのよう

35

に感じられるだろうが、これが大和鍛冶のもつ伝統の重みであると私は思うのである。理由は、大和鍛冶というのは、集団が発生した当初は巨大寺院に隷属している承仕法師たちであったから、その作刀はあくまでも実用に徹した実用刀の製作だった。したがって、この集団から分かれて美濃に移住した鍛冶の間にも、この実用刀鍛冶としての伝統は脈々として生きていたわけである。一見、突拍子もないようなこの両者の乖離も、実用に徹した作刀という観点に立って考えると、むしろ当然のことなのである。すなわち、大和伝といわれる大和物の基準は大和鍛冶が全盛を誇った鎌倉時代の基準であり、美濃伝の基準は室町末期の美濃鍛冶全盛期の特徴を示しているということである。(口絵3参照)

大和伝、美濃伝に共通する実用性

鎌倉時代は、防備に重点を置いた頑丈な甲冑の時代だから、これを断つためには、大和鍛冶の鎬高で断面が菱形に近い頑丈な太刀が必要だし、集団戦が主流となった動きの激しい室町末期では、防備よりも活動に便利なように軽便な具足が用いられているから、当然のことながらこのような戦闘形態の変化に対応するのは、やはり断面が広く肉薄の刀でなければならぬわけである。こうしてみると、この両者に共通するのは、あくまで実用に徹した刀を造っているということであり、そこには実用刀鍛冶としての伝統が脈々と息づいている。

36

ここで五ヶ伝の掟といわれている様式そのものを、現存刀に徴してみると、巷間にいわれているように必ずしも全部がその地方における独立した技法を絶やすことなく継承してきたものではないし、ましてや、それが法律や内部の規約によって作風の枠をはめられたことによって生まれたものでもない。現存する作例から推測する帰納法によって生まれたものが五ヶ伝の掟なのである。こころみに五ヶ伝の基準となっているものを検証すると、山城伝は平安末から鎌倉の全盛期の特徴を基準としており、それは南北朝期に入るとすでに衰退期に入っているし、大和伝も山城伝同様、鎌倉期の特徴がその規範となっている。

相州伝は鎌倉末期から南北朝期にかけてのごく短期間の興隆にすぎず、美濃伝あるいは関伝といわれるものに至っては、数量的には五ヶ伝のうちでも一、二を争う生産量を誇っているが、その盛期は天文年間（一五三一〜五四）から天正年間（一五七三〜九一）に至るわずか六十年にすぎず、平安時代から現代まで細々とではあるが絶えることなく続いているのは備前鍛冶だけである。その備前伝でさえ、五ヶ伝の基準では全期間を律することが不可能である。

五ヶ伝は各期を分類する目安

最後に、改めて五ヶ伝なるものを振り返ってみると、五ヶ伝というのは、室町時代までの古刀期の各時代に興隆し、その時代を先導し、そして繁栄した、日本刀工史の一時期を代表する鍛冶集団

の名を冠して、これを讃えるとともに、種々雑多な鍛冶の作風を大分類するための一つの目安として設けられたものにすぎず、当然のことながら、その流派の全期間を通して、ただ一つの基準としてその派を律することのできる掟はただ一つもない。このように不正確な五ヶ伝を鑑刀の基準にすることは、現在の進歩した刀剣常識からすると全く無意味なことであり、取り扱い方によっては害になることもあるので、五ヶ伝の無条件な信奉は厳につつしむべきである。

第二部 各時代の刀剣とその変遷

一、弥生時代〈紀元前三世紀〜紀元三世紀〉

日本国内における武器の起源が石器時代における石剣・石棒などにあることは周知の通りだが、日本刀と直接結びつくことのない石器や木製品による武器の時代は省略し、金属器文化が始まる弥生時代から、各時代ごとの簡単な時代背景と刀剣武具について述べることにする。

日本に初めて金属器が移入されたのは弥生時代だが、弥生時代は、それまでの採集経済を主にした縄文時代から脱皮して、新たに農耕経済を主にするようになった時代であるとともに、青銅器や鉄器を使用するようになった金属器使用の時代でもある。東アジアにおける金属器文化は、いちはやく中国で、新石器時代の紀元前三〇世紀から二〇世紀に至る間に金属製利器の製作が始められており、使用金属器も、まず銅器、そして青銅器からさらに鉄器へと進んでおり、隕鉄(いんてつ)でない人工の鉄で造られた鉄製品を見るようになるのは、春秋末から戦国初期(前六世紀〜前三世紀初)にかけてであったと推測されている。そして、この金属器文化が朝鮮半島南部に伝えられたのが、だいたい紀元前三世紀ごろといわれている。

さらに、日本にこの金属器文化が伝わったのは、水稲(すいとう)栽培の伝播とあまり変わらない時期であっ

たと思われる。まず鉄器のルートとしては、最初に中国の黄河にかけての東海岸から日本に至る「稲の道」として知られる稲作の伝播ルートの一つを通って、弥生前期(紀元前三世紀から紀元前二世紀)の日本に前漢の青銅鏡などとともに小量の鋳鉄製工具などが伝わったのが最も古いものであろうと推測している人もあるが、弥生前期の遺跡から出土する青銅鏡が見当らないので、この説に対する異論もある。しかし、中国産の鉄は鋳鉄が多いため一概に否定もできない。弥生中期(紀元前一世紀から紀元一世紀)になると、朝鮮半島から対馬海峡を渡って北九州・山陰・山陽方面に、あるいは西部潮流に乗って山陰・北陸方面へと伝わったものと思われるが、このように日本に伝播してきた鉄や青銅器は、中国からの直接伝播と、朝鮮を経ての間接的な伝播との二つの伝播経路があったことが、出土資料などから推測される。

弥生前期の鉄器はすべて輸入品

まず刀ともっとも関係の深い鉄器からいうと、弥生時代前期の鉄器はすべて輸入品であり、かつ小型のものが多かったので腐蝕しやすく、遺跡から発見されないものもあるためかもしれないが、出土地域は九州を中心にして中国・近畿などに限られている。これは前期における農耕文化が北九州に始まり、ついで西日本全域にわたってくるのと軌を同じくしている。出土する鉄器は、手斧・鉇・刀子などが主なもので、鉄製武器は少なく、あっても鉄剣くらいで、長さもせいぜい

四〇センチほどの小振りのもので、まだ実戦用というよりは儀器としての性格が強く、鉄が超貴重品であったことがわかる。

弥生時代中期になると、東北地方の中部まで農耕文化が進んでおり、鉄器の分布範囲もこれに追従しているが、数量からいうと圧倒的に九州地方が多く、まだ九州地方を中心にしての使用であったことがわかる。

わずかながらも実戦用の武器が

鉄器の形は次第に大きくなり始め、用途も工具あるいは農具といった生産のための器具に加えて、わずかながらも実際に戦闘に使用するための武器が見られるようになる。鉄器の出土地はほぼ全国的といってよいほど広範囲にわたっており、出土品も弥生前期に見られた中国からの輸入品かと思われる鋳鉄製品が姿を消し、代わって朝鮮半島からの輸入品と思われる鍛鉄製品が主流となる。弥生後期になって、北海道を除く日本全土の農耕文化への移行がほぼ終了すると、鉄器が出土する遺跡の数もこれに追従して増加している。

そして、硬度と耐久性にすぐれた鉄器は、工具あるいは農具といった生産のための器具として、また九州以外の地域にも実戦用の武器としても使用されるようになっている。

さらに九州では弥生中期の中ごろ以

降、輸入品の青銅製の剣・矛・戈が姿を消し、これに代わって鉄製の剣・矛・戈が見られるようになったという報告があり、一部の学者は、これらの鉄器は九州で製作されたものであり、九州ではこのころに小規模な製鉄事業が開始されていたと主張しているが、他地域との製鉄開始の時間差を考えると、これらの鉄器は輸入された材料鉄を使用して製作していたものではないかと考える。

中期以降は剣に交じって、わずかながら片刃の刀が見られるようになっているが、鉄製の刀はいずれも素環頭で、長さはいろいろあるが、短いものは一六・七センチ、長いもので一八・九センチになる。

次に鉄と併用されていた青銅製の武器について考えてみたい。日本に鉄器と青銅器が輸入されたころには、中国、朝鮮ではすでに鉄器と青銅器が併用されていて、日本に入ってきたのは、ほとんど同時期ではないかと推測されるのだが、遺跡からの発掘例を見ると、鉄器の場合はたとえ鉄製品そのものは、腐蝕して発見されなくても、木製品などに鉄器器具を使って製作した痕跡が認められることから鉄器の存在が推定できるのに対し、青銅製品は鉄ほど腐蝕しないのに全く発見されていないので、弥生前期にはまだ青銅器は入ってきていなかったと考えられている。

弥生中期の前半には、朝鮮から北九州に青銅器が輸入されるようになってくる。武器は銅剣・銅鉾(どうぼこ)・銅戈などで、その出土状況は、輸入が始まったころはまだ特定の首長墓に集中している様子がなく、権力が小さく分散していた様子がうかがえる。弥生中期の後半になって初めて特定の首長

墓に集中して副葬されているのが認められるため、このころに、ようやく権力の集中が始まったと考えられている。

これらの武器はすべて朝鮮半島製で、細形銅剣や細形銅戈、細形銅鉾など、いずれも十分に実用に耐え得るだけの性能を有しているが、渡来してきた朝鮮半島では、青銅器はすでに宝器扱いされている。輸入された日本でも、やはり祭器あるいは権威の象徴として受け入れられており、出土例も当時の首長墓の副葬品として発見されているものが大部分で、その分布は、はじめは九州を中心にする狭い地域に限られていたようだが、弥生後期（二世紀～三世紀）の前半になると北九州地方をはじめとして近畿地方でも宝器としての青銅器の製造が国内で行われるようになり、東は関東地方から南は九州北部に至る、全国的な分布が見られるようになっている。これらの国産青銅器は輸入品以上に宝器としての性格を強めており、それが各地に散って銅鐸と並んで祭器として扱われていたことが、出土品などからもうかがえる。

形もだんだん大型化

これを剣に例をとってみると、朝鮮半島から製品として輸入されたのは、実用的な形の細形銅剣だったが、これが国産品になると祭器としての性格をより一層強めてゆき、まず材料の成分に鉛や錫が少なくなって銅が増え、材質そのものが実用性を失っていった。

44

形もだんだんと大型化してきて、出雲地方特有の形である中細形銅剣になり、さらに「大阪湾型銅戈」に代表されるような広形銅剣へと移行して、身幅が一段と広くなり、重ねが薄く、全体が極端な大振りになって、まさに非実用的な宝器といった感じになっていった。

日本の国産青銅器は、銅鐸でも武器でもすべて大型化、儀器化の傾向を強めているのが特徴だが、出発当初から実用と反対の極にあった青銅器としては、当然の流れであろう。

このように、弥生時代の武器は、実用品としての武器は鉄製で、儀器あるいは宝器としての武器は青銅器でというふうに、はっきりとした武器の二極化が見られる。そして、祭器・宝器としての青銅器は弥生時代とともに終焉を迎えており、時代は古墳時代へと移る。

庶民にとっては全く無縁な金属

弥生時代は金属器文化の時代でもあるが、全国的に見て、社会全般としては、弥生後期になってようやく石器時代が終わり、金属器文化の時代に入ったといってもよい。

しかし、弥生時代の金属製利器は、幾分なりとも供給の増えた後期になっても、一般庶民にとっては全く無縁に近いものであったといってよく、庶民にとって弥生時代は石器時代とさほど変わらない状態であり、金属製の利器もまた、ごく限られた特定の人たちのものであったといってよい。

二、古墳時代 《三世紀末～七世紀》

古墳時代は、弥生時代に比べると格別に鉄が豊富に出まわるようになった時代である。水稲栽培の農具を使用することのできる階層の人々にとっては、農具を鉄製に替えることによって性能が飛躍的に向上するため、作業能率が著しく向上し、さらにこれに加えて鉄製工具による灌漑(かんがい)工事などが行われるようになった。農産物の生産量が増加してきたことが富の蓄積につながっており、これが各地で豪族の台頭を促して、全国的な小国家の群立につながっているが、これらの群小国家を全国的に統一し、統一国家として生まれたのが大和朝廷である。

また、この時代は有力首長たちの経済力が強くなるに従って、その権威を誇示するために巨大な墳墓を構築するようになった時代でもあるところから、古墳時代と呼んでいる。

依然として鉄は貴重品

古墳時代の金属器は、弥生時代の鉄器・青銅器併用の時代から、鉄器時代へと変わっている。しかし、弥生時代に比べて格別に鉄が豊富に出まわるようになったとはいうものの、依然として鉄は

第二部　各時代の刀剣とその変遷

超貴重品であり、社会構造が原始的な国家へと発展してきても、鉄器を所有する者がすなわち支配者であるという現実は厳然として存在している。

弥生時代の鉄器は、九州の鉄製武器や一部の農具を別にすると、古墳時代に入ると、工具はその面目を一新して、伐採のための大型斧(おの)が出てきたり、鑿(のみ)や錐(きり)、鋸(のこぎり)などの工具が新たに加わったりして、大きな建築構造物を普及・発展してきたといってよいのだが、可能にしている。

前期（三世紀末〜四世紀）の古墳は、まだ首長たちが支配者としての権威を確立するまでには至っておらず、ようやく宗教的な司祭者としての地位を認められているといった程度の時期であったと思われる。古墳は比較的に小型の円墳あるいは方墳で、しかも古墳の分布そのものがほぼ近畿一帯に限定されており、古墳の出土品も宗教色の強いものが多く、まだ刀剣や工具類を副葬する古墳は少なく、武器は弥生時代とさほど変わらない剣、刀、矛などだが、新たに槍が加わっている。

鉄剣は前半期の古墳に出土例が多く、弥生時代の剣よりは長さの少々長いものが出てきている。

この時期の古墳としては、刀剣の併出が最も多い和泉市の黄金塚古墳でさえ鉄剣二十本止まりだから、このことは鉄がまだ、入手が限定された稀少な存在であったことを示すものであろう。

また注目されるのは、奈良県東大寺山古墳出土の環頭大刀の銘文に、後漢の「中平□□□□」（一八四〜一八九）五月丙午云々」の年紀があるので、後漢の霊帝の時代に中国で造られたこの大刀が、いつ

47

のころか日本に伝来してきたということで、これは、中国からの文化伝播を示す証であり、鉄器文化の伝播が必ずしも朝鮮半島一辺倒ではなかったことを示すものであろう。鉄刀は素環刀で、数が少なく、前期の刀剣類の外装は鹿角装で独特の直弧文などの描かれたものを見る。

中期（四世紀末〜五世紀末）になると、世界でも有数の巨大墳墓として知られる、堺市の仁徳陵をはじめとする前方後円墳に代表される古墳時代の最盛期を迎えているが、このような巨大な古墳を築くことができるのは天皇家以外では、小国家の群立から統一国家成立の過程において、淘汰を免れて生き残った有力豪族にほぼ限られている。

副葬品にも鉄器が

また、中期は墳墓が巨大なだけでなく、その副葬品にも金銅装の豪華な武具や装飾品が見られるようになっており、数量的にも大量に鉄器が副葬されるようになっていて、武具の種類も鉄剣・鉄刀だけでなく、鉄弓・鉄鏃など多岐にわたっており、ここに来て弥生時代の鉄製武具が面目を一新している。

武具のなかでもっとも注目されるのは、輸入品である豪華な環頭を有する環頭大刀と馬具が見られるようになっていることである。環頭大刀は大陸文化の影響が刀剣にも強い影響を与えたことを立証するものである。はたしてこ示しており、馬具の出現は当時の日本で馬が使われていたことを立証するものである。

れらの馬が儀仗用というか、華やかな飾りで装って権力者の権威を誇るためのものであったのか、それとも戦闘用にも使われたのか明らかではない。たとえ馬が戦闘に使われたとしても、騎馬としてなのか、それとも荷駄としてなのか、もうひとつはっきりしないので、疑問は残るが、いずれにしろこのあとに本格的な騎馬戦が導入されるだけの下地は十分に整っていたことが知られる。

五世紀には製鉄が開始か

工具類も農工具や狩漁具など広範囲にわたっているが、大陸からもたらされた新しい道具類なども見かけるようになってくる。このように、鉄器が大量に副葬されるようになったのは、輸入される武器や工具が多くなっただけでなく、材料の鉄が豊富に出まわるようになったからである。

鉄器の流通量と密接な関係にある製鉄事業の開始時期については諸説があり、弥生時代の中期にはすでに北九州に製鉄技術が導入されていたという人と、古墳時代中期の末以降になって製鉄技術が導入されたとする人、あるいは弥生時代中期は無理としても、古墳時代中期末以前にも原始的な小規模製鉄は行われていたであろうと折衷説を唱える人もあって一定していないが、五世紀ごろには製鉄事業が開始されていたと考えられ、七世紀になると播磨、美作、備中などから鉄が貢進されていたことが記録によってはっきりしている。現存品からいうと、雄略天皇辛亥年(四七一)の金象嵌銘がある、埼玉県行田市の稲荷山古墳出土の鉄剣や、ほぼ同年代の熊本県玉名市の江田船山古墳出土

の銀象嵌銘のある大刀が、この時期に日本国内で製作されたことが確実な作例であるといってよいだろう。

そして、この五世紀ごろは日本古来の倭鍛冶と、おそらく朝鮮半島の百済から渡来してきたと思われる韓鍛冶が技を競い合って、その後における鍛刀技術の基礎を築く第一歩が踏み出された時期であったといってよい。

日本の鍛刀技術は古墳時代に

考古学者のなかには、日本の鍛刀技術は古墳時代まで発達していたとされている人がいるが、もしこれが外見上の地刃だけでなく、内部構造までを指すものであれば、私は反対である。なぜならば、地肌や刃文の種類ということだけならば、中世以降の刀剣に見られる基本的な種類の過半は揃っているが、内部的な構造面からいうと、刀身の構造が皮鉄で心鉄をつつみ込むという方法に、はっきりと変化し定着したのは、鎌倉時代に入ってからか、もし入っていなくてもそれに近い時期であったと推測される。日本刀以前の刀剣は、おそらく同一質の地鉄を単に折り返し鍛錬をする程度か、最大限譲っても、硬軟異質の鉄を混ぜ鍛える程度であったと考えられるからである。

国力の充実に伴って外国との交流も

古墳時代後期（六世紀～七世紀）になると、国の内外で大きな変動期を迎え、対外的には、任那日本府は五六二年に新羅に滅ぼされたが、六〇七年になると小野妹子を遣隋使として隋に派遣し、六三〇年には犬上御田鍬を遣唐使として唐に派遣するなど、国力の充実に伴って外国との交流も多くなっている。

国内的には、五三六年に百済の聖明王から仏像および経典を献ぜられて、仏教がわが国に公伝しており、五九三年には、聖徳太子が摂政となって仏教興隆の詔を出している。難波の四天王寺や法興寺が完成しており、文化的には六〇七年の法隆寺創建で飛鳥文化がその頂点に達している。

政治的には、六〇三年の冠位十二階の制定により、官職の世襲制を廃し、人材登用と門閥打破を図っており、この結果、畿内では新たな政府機構を構築することになった官僚たちが、小型の古墳を築くようになって、古墳の大集落群が出現しており、古墳そのものも、大型古墳から竪穴式へ、さらに横穴式へと大きく変化している。

大化元年（六四五）、中大兄皇子らが蘇我氏の専横を断ち、大化改新が断行され、時代は白鳳時代に入るのだが、大化二年（六四六）に厚葬および殉死を禁じた「薄葬令」が出されて、古墳を六段階に分け階層別に規模が定められたことと、仏教伝来に伴う火葬の普及があいまって、古墳の築造が漸減し、古墳時代は終焉を迎えている。

刀剣以外に甲冑・楯・鏃などが

このような時代を反映して、副葬品もまた変化しており、武器では刀剣類以外にも甲冑、楯、鏃などが見られ、刀剣は中期のように大量の刀剣を伴うことがなくなり、その代わり輸入品で唐文化を代表とする豪華な外装の環頭大刀や、日本独自の儀仗大刀ともいうべき頭椎大刀など、権威の象徴としての華麗な刀剣を副葬するようになってくる。

大刀ではそのほかにも、実用的な円頭大刀・方頭大刀・圭頭大刀などがあり、刀剣そのものも、七世紀に入ると、造込みに切刃造が出現しており、飛鳥・白鳳・奈良・平安時代と、この切刃造が主流となった。

古墳終末期の七世紀の刀剣には、若干ながら伝世品が残されており、高知県の小村神社の環頭大刀や、法隆寺の七星剣、四天王寺の七星剣と丙子椒林剣などが知られているが、製作地は日本、中国、朝鮮といろいろな説がある。

法隆寺の七星剣については、寺伝に、百済国から欽明天皇に献上、聖徳太子の守刀にされたとある。丙子椒林剣については、用明天皇二年(五八七)の政変の際、秦河勝がこの刀で物部守屋の頭を斬ったという伝承があり、「聖徳太子古今目録抄」には、この刀は聖徳太子が百済の鉄細工師を召して作らせた二口の内の一口であると誌されている。しかし、彫刻の技法や作風からこれを中国製とする説もあって、定まらないが、製作年代はほぼ五八七年以前と認めてもよかろう。

三、奈良時代 〈和銅三年(七一〇)〜延暦十三年(七九四)〉

奈良時代は、遣唐使の派遣などをはじめとして唐との間にかなり頻繁な交流があり、この交流を通じてわが国が先進の大陸文化を貪婪に吸収して、これに追いつこうとしていた時代である。そこでまず、唐の都長安を模した平城京の構築に始まり、法制では律令制度の整備、経済面では唐の均田法に倣った班田収授の制度が設けられている。文化面では『古事記』『日本書紀』の史書や、地誌として諸国の「風土記」が撰進され、美術は時代を反映して仏教色の濃い、唐文化の強い影響を受けた天平文化の花が開いている。東大寺の大仏建立が、この文化を代表するものとして知られている。

刀剣と密接な関係にある製鉄事業でも、技術的には、古墳時代末期に実用化した水車によって、鉄鉱石の粉砕を行って融けやすくしたり、送風したり、あるいは吹子の改良などによって、これまでよりは高温で操業ができるようになるなど、技術革新が進んでいる。その結果、鋳鉄、鍛鉄ともに相当に技術が向上したものとみえて、従来よりはずいぶんと高品質なものが造られるようになっており、産鉄量も大幅に増えている。

製鉄技術者は渡来人

製鉄技術はもともと中国大陸、あるいは朝鮮半島から伝播してきた技術だから、これらの製鉄技術の中心となった技術者には渡来人が多かったであろうことは容易に考えられる。『続日本紀』には「養老六年（七二二）三月辛亥、伊賀国金作部東人、伊勢国金作部弁良、忍海漢人安得、近江国飽波漢人伊太須、韓鍛冶百嶋、丹波国韓鍛冶首法麻呂、播磨国韓鍛冶百依、紀伊国韓鍛冶杭田云々」とあって、これらの人々をはじめとして、中国、朝鮮から金作部（鉄冶）、鍛冶（加工鍛冶）、鎧作や弓削（ゆげ）などの技術者七一人が渡来して、公民として遇されたことが誌されている。

また、『続日本紀』には、志紀親王が大宝三年（七〇三）、近江国に鉄穴（かんな）（鉱山）を賜ったことや、天平宝字六年（七六二）には、恵美押勝が近江国の浅井・高島二郡で鉄穴を賜ったことを述べているので、奈良時代には恩賞として田地と同じように鉱山の採掘権が与えられていたことが明らかになっている。

製鉄はほぼ全国的に

奈良時代に、製鉄事業が行われていた範囲は、北海道を除くほぼ全国的な範囲に広がっていたものと思われるが、東辺、北辺では蝦夷（えみし）による兵器供給源の奪取を恐れて、文武天皇四年（七〇〇）の六月に、「関市令」で鉄冶を置くことを禁止した。また、山間地など米の生産が少ない地方では、米

の代わりに鉄で貢(みつぎ)を納めたい、と願い出て許されるところもあったことが、『類聚国史(るいじゅうこくし)』などに多く見出せる。

このように、製鉄事業そのものが随分と普及していったことが知られるが、一方の需要のほうも、対蝦夷紛争に対応するための兵士が使用する武器・武具需要の急増と、農業における新田開発のための農具需要、それに巨大寺院の建立などに要する釘・かすがいなどの建築資材の需要など、ますます大きくふくらんできている。

班田収授の制を実施

奈良時代の農業は、班田収授の制を実施して、班田農民には口分田を給しており、すべてが自作農ということになっていた。やがて、政府から農民に支給する田地が不足するようになり、これを補うために新しく開墾した土地は子、孫、曽孫の三代にわたって私有を認めた「三世一身法」や、開墾した田地の永久私有を認めた「墾田永世私財法」を発して、新田の開墾を奨励するようになる。

新たに田地を開墾するには、労働力だけでなく、大量の鉄製農具を必要とするので、当時の班田農民のように一戸に一丁の鍬(くわ)が支給されるだけの農民には新たな開墾は無理であり、新田開発が可能なのは、鉄製の鋤(すき)・鍬・钁(くわ)(熊手)・鎌などの農具を使って、生産性の向上を図ることのできる貴族や大寺院などの有力者に限られていた。これらの人々にとっては、このように旺盛(おうせい)な農具需要を

自給する仕事も大きな魅力のあるものであったことは確かである。

また、巨大な寺院などの建立に要する建築資材としての釘やかすがいなどをはじめとする鉄器需要は、平城京の構築をはじめとして、諸国の国分寺建立、それに奈良の新薬師寺、東大寺三月堂、唐招提寺、西大寺、春日大社、室生寺などの主要社寺の建立に伴う需要が、製鉄事業に刺激を与えていた。

刀剣類の製作が本格的に

対蝦夷紛争では、飛鳥時代に斉明天皇が阿倍比羅夫に蝦夷征討を命じたのに続いて、和銅二年（七〇九）、養老四年（七二〇）、神亀元年（七二四）、天平九年（七三七）とたびたび出兵しており、そのたびに全国から兵士が徴集されている。兵士は刀、甲冑、弓矢などをそれぞれ自弁しなければならなかったので、実用的な横刀などの武器・武具の需要が急増しており、各地で刀剣・武具の製作が本格的になった。それが奈良・平安時代の鍛刀技術が長足の進歩を遂げる大きな要因となった。

現存する奈良時代の刀剣類は、その標本ともいうべきものが奈良の正倉院に収蔵されているが、これらの刀剣類は天平勝宝八年（七五六）六月二十一日に、聖武天皇の四十九日忌辰にあたって、光明皇太后がその冥福を祈って天皇の遺品を東大寺に寄進したものが、正倉院に納められたものである。これらの刀剣類は、天平宝字八年（七六四）九月の恵美押勝の乱の際、内裏警護のため出蔵され

た八八口が返却されず、その前後にも若干の出入りがあって、現存する刀剣類は総数で一八〇口が宮内庁の所管として保管されており、その内訳は大刀・刀五五口、手鉾五口、鉾三三口、刀子類八七口となっている。製作年代は少々上下するようだが、すべて飛鳥から奈良にかけての製作と考えてよかろう。

種類や造込みが多様化

また、製作国については献物帳に唐大刀と記載しているのが中国唐代の製作になるものであり、唐様大刀としているものは、唐の様式に倣って日本国内で製作したものであろうと思われ、同じように高麗様大刀としているのは、朝鮮の高麗より輸入された大刀に倣った環頭大刀を指すものであろう。

これらの刀剣を古墳期のものに比べると、古墳期の刀剣が、刀身だけについていうと種別や造込みが両刃の剣と片刃の刀だけの二種、あとは刃長に長短があるくらいで、どちらかというと単調であったのに比べ、奈良期のものは隋・唐などの影響もあって、一挙に種別や造込みが多様化している。

正倉院の蔵刀は、大刀・刀の長さが最短で三四・六センチ、最長で一〇六・〇センチで、刀寸法のものと脇指寸法のものが相半ばしている。姿は全部直刀で、総体に身幅の広いものの多っており、幅広のもののなかには、踏張りがついて重ねもたっぷりとしたものがある。身幅の狭いものも、元身幅と先身幅の差があまり変わらない。造込みは平造、切刃造、鋒両刃造(きっさきもろはづくり)があり、切刃造

のなかには通常見るものよりも切刃の境界線がより中央寄りになって、鎬造(しのぎづくり)に近い位置になったものがあるが、まだ鎬にならず(境界線が隆起せず)、境界線の重ねと棟の重ねが同じだから、切刃造から鎬造への変化の過程にある切刃造である。切先は、平造の場合はフクラがたっぷりとついて、まん丸になっており、切刃造の場合は切先が「かます切先」になっているが、切刃造でも横手のないものは平造と同様になっているのが特徴である。棟はほとんど丸棟で、角棟もあって、角棟のなかには面取りをしたものも見られる。

地刃の作風は輸入品の唐大刀、高麗大刀のうち、高麗大刀は現存しないが、唐大刀は高級品で入念作ということもあって、地鉄が細やかでよく詰み、細かな地沸がついて、匂口の締まった上手な直刃を焼いているが、唐の流行が直刃であったことと関連しての直刃であろう。

横刀の名称で呼ばれている国産の実用刀には、相州鍛冶のような地景のからんだ板目で、流れごころのあるものもあるが、いずれもネットリとした地鉄で、よく沸えており、梨子地肌(なしじはだ)のようによく詰んだ細かいものから、大板目までいろいろあって、なかには白気のような地斑(じふ)の出るものもあって、一見映りに見える。

刃文は、唐大刀が匂口の締まった冴えた上手な直刃を焼いており、国産刀では同じように直刃であっても、ややうるみごころがあったり、二重刃、三重刃になったり、ほつれたりして小沸がつき、乱刃では互の目調(ぐのめ)のものや、焼崩れて一部が皆焼(ひたつら)のようになるものや、焼落しのあるものが多く、乱刃では

丁子がかるものがある。

帽子はいずれも上手で、直刃・湾れ・大丸・小丸・焼詰・乱込みなど、いろいろな帽子があって、いずれも返りが浅いのが特徴である。

彫刻は呉竹の仗刀にある星雲文が唯一の彫りだが、正倉院以外にも数点の彫刻のあるものが見られる。（口絵4参照）

茎に鑢をかけるのは奈良時代から

茎はすべて反りがなく、茎先は栗尻が多く、角張るものや、切、剣形などもある。また、区際に二段になった切込みのある異風のものがあり、仕上げは鎚目、鏟鋤のままのものもある。古墳期のものには、鏟で鋤い鑢目が切り、勝手下がり、筋違、鷹羽、桧垣などになったものがある。茎に鑢をかけるのは、奈良時代になって、唐から学んだものがあっても鑢をかけたものがないので、茎に鑢をかけたものがあっても鑢をかけたものがないので、んだ新技術であったと思われる。また正倉院の大刀、刀の茎には、小さな孔と大きな孔が見られるが、小さな孔は目釘孔で、大きな孔は懸（手貫緒）を通した懸通しの孔である。そのほかに兵仗用の横刀には、柄を嵌め殺しに固定させ、蕨手茎になっているものがある。

刀以外には、小さな孔は目釘孔で、五口あるものそれぞれ形が異なっていて、長さは三八センチから四五センチくらいで、力強い造込みでありながら、鉤形の出た形が室町の変わり十

59

文字鎗にちょっと似ているが、ひときわ優れており、造形的な美しさを遺憾なく発揮している。蔵刀中で造形的な美しさだけをいえば、これが随一であろう。〈口絵5参照〉

付言すると、古墳時代末期から平安時代中期にかけての日本刀以前の刀剣を通観して思うのは、日本刀の時代を含めて時代ごとの平均点ということになれば、確かに鎌倉時代が最高だろうが、単に地鉄の見事さという点だけに限定すると、最高のものは日本刀以前の刀剣のなかに含まれているという考えを拭い切れない。特に、正倉院展で拝見した、中国製かといわれているものの地鉄の見事なことについては、われわれ日本刀を語る者の考え方のなかに、何か欠けているものがあるのではないかと問いかけてくるようなものを強く感じている。

四、平安時代 〈延暦十三年(七九四)～文治元年(一一八五)〉

平安時代は、およそ四〇〇年に近い長期にわたっている。これを社会的な背景を重視して分類すると、おおむね前期・中期・後期の三つに大別されるが、現存する刀剣資料からすると、前期と後期の二つに分けてもよいのではないかという気もする。しかし、この平安時代に日本刀の成立という、武器としての刀剣における最大の変換が行われており、このような変化は、前後の事情や時代的な背景を理解することなくしては、変化の実態を納得するのは難しいであろう。そこでやはり、次のように前期・中期・後期の三期に分類することにした。

1. 平安前期 〈延暦十三年(七九四)～寛平六年(八九四)〉

平安前期をどこで区切るかについてはいろいろな意見があって、承平四年(九三四)の藤原忠平の摂政就任あたりまでを前期とする区別もその一つであり、年代的にはこれが平安時代のほぼ三分の一にあたるので分かりやすい。社会的にみた場合の平安前期は、あくまでも奈良時代の延長であり、国外に対しては奈良時代と同じく遣唐使の派遣によって唐文化の吸収による国力の充実があり、国

内的には蝦夷征討の継続があるが、前者は菅原道真が遣唐大使に任じられて遣唐使の中止を建議した時点で終わっており、後者は嵯峨天皇の弘仁二年（八一一）の冬をもってほぼ鎮静化している。私は、年数の割り振りは少々片寄るが、平安前期を菅原道真による遣唐使派遣の中止までとしたほうが、実情に合っているのではないかと思っている。

刀剣が大変換する糸口

まず遣唐使派遣の中止は、唐朝が衰退してきたことと、わが国でも唐風文化を十分に消化吸収したという判断があったのに加えて、航海の危険や財政の困難ということもあっての決定だと思われる。これによって、わが国独得の貴族文化ともいわれている藤原文化が成立するための条件が整ったといえるであろう。

もうひとつの蝦夷征討は、奈良時代末期になって急激に強まった蝦夷の反抗が、平安遷都後もますます強まっており、これに対抗するための征討準備が、即位後の桓武天皇最大の仕事になっている。すなわち、延暦七年（七八八）の第一回蝦夷征討軍の成果がほとんど上がらなかったので、桓武天皇は従来の歩兵の代わりに騎兵を準備し、さらに、全国で武器を製造させるという二つの対策を講じている。やがてこれが、刀剣が大変換する糸口となっていく。

第一の騎兵を戦闘に導入したことによって、馬上対馬上あるいは馬上対地上の戦いになる。当然

のことながら彼我の距離が長くなるので、これまでの徒士（かち）同士で地上対地上の戦いに使用していた刀剣の長さでは、敵に届かず、もっと長い刀が必要になる。もうひとつは、騎馬戦における斬撃を力学的に考えると、騎馬のスピードが加わることによって、刀で対象を断ち斬った時の截断（せつだん）効果は抜群に功率が良くなるが、反面、截断の際に生ずる反動の大きさが、これまでの徒士戦では経験したことのない強烈なものになる。斬撃の際の衝撃を、刀身に反りをつけることによって吸収しようとして、直刀から反張刀へと変わっていく。

直刀から反張刀へ

このような解決法というか変化は、独り日本刀だけでなく、世界中に共通している発展の段階である。トルコの円月刀や、蒙古（もうこ）の刀を見るまでもなく、一部の考古学者がいうような、刀の使用方法が刺突から斬撃への移行に起因する変化であるという説明では不十分である。このような、強い反りの発生は、明らかに騎馬戦の導入と併せて考えるべきものと確信している。

またもうひとつ、全国で武器を製造させたことは、これまでの「武器は官製」という方式を崩壊させ、やがてやってくる武士集団の発生に伴う「刀剣私製」への途を拓くことにつながっていく。

このような二つの変化は、次に来る日本刀の成立という変化に大きな刺激を与えたといっても過言

ではない。

さらに、刀剣製造の基盤となる国内の製鉄事業は、製鉄原材料や細部の技術などには、地域によって近畿・東北は鉄鉱石を原料とし、中国・九州は砂鉄を材料としていたというような小異が見られるが、坂上田村麻呂らによって対蝦夷征討が成功してからの九世紀以降、急激に拡大している。

つまり、たび重なる蝦夷征討軍の派遣によって刀剣・武具の需要が急速に増えたことに従って、鍛刀技術が著しく進歩し、鍛冶数も増加していったものと思われる。伝承では桓武天皇が死去された大同（八〇六）ごろの鍛冶として、大和の天国・天座、筑紫の神息などの名を伝えている。これまでは、これらの鍛冶名が個人を指すと考えたためにその存在を否定されてきたが、私は、これらの名称が特定の個人を指すものでなく、おそらくは官工鍛冶集団の名称であり、このころに官工集団が整備されたことを示すものではないかと思っている。

平安前期の刀剣資料は、はっきり平安前期と確定できる刀剣が比較的に少ないことが目立っている。これは、この期に限ったことではなく、古墳期が終わると埋蔵資料が激減するため、奈良時代に入ってからは、資料の大部分を伝世資料に頼らざるを得なくなっている。周知の通り、奈良時代の武器・武具には正倉院に収蔵されているものがあるので、その大要を知ることができるが、正倉院以降の奈良・平安の武器・武具については決定的な資料が乏しく、特に平安前期は資料が少ないので、状況を正確に把握するのが難しい。したがって、奈良時代と平安前期の違いを明確に区別で

64

平安前期と推定される現存の刀剣資料には、直刀と蕨手刀がある。

直刀は、第二次蝦夷征討軍の征夷大将軍坂上田村麻呂佩用という、金銅作の直刀が京都の鞍馬寺（くらまでら）に伝来しており、また、京都府の山科（やましな）出土という金作大刀で京都大学に所蔵されているものが知られている。そのほかにも、関東以北の墳墓で発見されたものがあるが、形式的には奈良朝の延長といってよい。代表的な鞍馬寺の直刀は、把（つか）と鞘（さや）を布でくるんで黒漆を塗り、薄い革で包んでいるが、正倉院の黒作大刀に見る形で、鞘の長さが二尺五寸余もあって、刃長は、長いほうは切刃造りの切刃部分がまだ狭く、田村麻呂佩用の伝承は首肯（しゅこう）できる。〈口絵6参照〉

これは、「延喜式」にいう「馬革一条」にあたると思われ、正倉院の黒作大刀に見る形で、鞘の長さが

蕨手刀は柄先の形が蕨（わらび）に似ているところから名づけられた名称で、主として蝦夷が使用しており、用途は徒士の戦闘用にほぼ限定されていた。寸法はだいたい五〇センチほどの脇指寸法で、主として岩手から北海道にかけての地域の、小円墳や横穴・地下坑などから出土している。蕨手刀は、古くは正倉院収蔵品にもあるが、平安前期が最盛期で、中期の藤原氏全盛の時代に入ると遺存例が少なくなってきており、中尊寺の藤原三代の棺側にあったものなどが、蕨手刀としては時代の降るものであろう。

そのほかにも、正倉院に収蔵されている「唐様太刀」と称される鋒両刃のなかに、一口だけ、切

刃造りの切刃が真ん中近くまで上がって、わずかに反りがついた、小烏丸ものがある。実見者によると、歴代皇太子の護り刀として宮中に伝わる「壺切御剣」が、正倉院の鋒両刃と小烏丸造りの中間にあるものとされているので、製作年代は平安前期としてもよいのではないかと考えている。

2. 平安中期　〈寛平九年(八九七)～寛治元年(一〇八七)〉

藤原文化の誕生

平安中期は藤原文化が生まれ、爛熟した時期であるが、藤原文化誕生の契機は、寛平六年(八九四)菅原道真によって決定された遣唐使派遣の中止である。この決定によって中国大陸との公的な交流はなくなり、それまでに移入された唐文化を吸収消化して、わが国独自の和様化された文化が生まれている。新しく生まれた文化が栄えた一〇世紀から一二世紀にかけての間は、また藤原氏による摂関政治が行われていた時代でもあるので、一般に造形美術の分野では、この時代の文化を藤原文化と呼んでいる。この文化の特徴は貴族を中心とした華やかで、しかも情緒的であり、日本独自の風合いをもっているということであろう。

これを具体的にいうと、まず文字では、漢字だけでなく新しく仮名が生まれ、嵯峨天皇、空海、

66

小野道風などによって和様の書が発達して流麗な書の芸術が生まれており、和歌や物語文学が発達して『古今和歌集』や『源氏物語』によって代表される幾多の名作が遺されている。

王朝文化を象徴する儀仗刀

宗教・建築などの分野でも藤原文化の浸透が確認できるが、刀剣の分野では、まず外装に金・銀・蒔絵を使用した豪華で繊細な、王朝文化を象徴するような細剣や、飾剣などの儀仗刀が出現している。それとともに新たに興隆してきた武士集団の需要に応えて、騎馬戦の導入に伴う新しい形状の刀剣が造られ始めている。

平安中期の刀剣には、前期から続いて製作されている直刀に加えて、新たに正倉院の鋒両刃造の大刀から進化してきたと思われる小烏丸造と、蝦夷の使用してきた蕨手刀から進化してきられている毛抜形太刀の三つの流れがある。これら三つの流れは、天慶二年（九三九）の平将門の乱、天慶四年（九四一）の藤原純友の乱などの実戦を経て淘汰・洗練された。また、これらの乱が、いずれも地方豪族の力によって制圧されたことから、武士集団発生のきっかけとなった。さらに長元元年（一〇二八）の平忠常の乱、永承六年（一〇五一）から康平五年（一〇六二）にかけての前九年の役、永保三年（一〇八三）から寛治元年（一〇八七）にかけての後三年の役のすべてにおいて、武士が立役者となった。

貴族支配の一角に武士が

平安中期には、これらの争乱を通じて力を真正面に押し出してきた武士集団が、その存在を誇示して貴族支配の一角に首を突っ込み、これまでの公家勢力が次第に衰えていくのと反対に、新たな実力者として興隆してきたことが目立っている。

これら武士集団興隆の直接の原因が、武器を取っての戦闘であったことは間違いなく、戦闘で使用される武器は、これら多くの戦闘を経た経験を生かすことによって飛躍的な発展を遂げている。

この発展の段階を振り返ってみると、まず平将門の天慶の乱では将門を討伐した功で平貞盛が朱雀天皇から小烏丸を授けられており、平家重代の宝器として伝世している。(口絵7参照) これを様式的な面からみると、その原流は、正倉院に収蔵されている中国伝来の様式である鋒両刃造の大刀であったと思われる。これが壺切御剣の形を経て生まれたのが小烏丸様式であったと思われるので、天慶の乱の時にはまだ日本刀としての姿に定着しておらず、発展途中にあったことは明らかである。

また、小烏丸造と並んで多用されていた毛抜形太刀は、その形状から連想されるように、主として東北地方で使用されていた反りのある共柄の蕨手刀が原型であり、この形を大和朝廷方が採り入れて発展してきたと考えられる。

平安前期までの本科の蕨手刀は、ほとんどが平造で、柄先に蕨状の突起があって、刃長が四〇センチから五〇センチくらいの片手斬りの刃物であり、柄と刃の接点で折れるような反りがついてい

るのが大きな特徴である。柄に毛抜形の透しがあるものもあるが、その刃長からして馬上からの使用には適さず、専ら徒士が用いたものと思われる。それが平安前期も終わろうとする時期になると、形状はそのままで、寸法だけが馬上からの使用が可能な長さにまで発達していたのではないかと推測され、このころに戦闘に騎馬戦が導入されたものと思われる。

このような蕨手刀の発達段階を示す遺例としては、製作年代はおそらく平安後期に入るだろうと思われる、中尊寺金色堂内に安置されている藤原三代の棺内から取り出された大刀がある。悪路王所持の大刀といわれているが、刃長が二尺一寸五分の蕨手刀であって、切刃が幾分棟寄りになってわずかに鎬状に隆起していて、平造から鎬造へと変化する発展の過程にあることを示しているが、これは同時に大和における形状の変化の過程をも示唆しているものといえよう。

次に、蕨手刀に見る形状の類似と発展段階を併せて考えると、このあとに毛抜形大刀が続くものと推定されているのは、進化そのものの必然性から推して正しい推測である。作例としては、神宮司庁が所蔵する毛抜形大刀をはじめ、大宰府天満宮の菅原道真所用と伝えているものなど数口の遺例があるが、神宮司庁の大刀は俵藤太秀郷の佩刀と伝えているので、小烏丸とほぼ同時代のものと考えられる。

毛抜形大刀はその後、衛府太刀として採用されたこともあって、鎌倉のはじめごろまで佩用されており、その形式は外装の毛抜形金具の形で永く儀仗刀のなかに遺されている。

日本刀の初期様式が全国的な規模で完成

平安中期も終わりごろになると、旧来の直刀と、新たに造られるようになった小烏丸造、毛抜形大刀などの三つの流れが融和、統合されて、ようやく一つの方向性が示されるようになった。藤原文化の全盛期という時代を反映して、いかにも日本的な優美な様式でほぼまとまろうとしているが、これが初期日本刀の様式であり、宗近・安綱・友成などの古山城鍛冶、古伯耆鍛冶、古備前鍛冶などによって、それぞれ刺激し合いながら、別個に完成の域に達したものと思われる。現存する遺例を比べても、製作年代の違いとして片づけられない、意識の違いというようなものが感じられる。

このような初期日本刀の様式が完成したのは、古来剣書で伝えられているように、一条天皇の永延（九八七）ごろから前九年・後三年の役があった寛治（一〇八七）ごろの間であったと考えられる。古書では前九年、後三年の役で使用された刀剣として、宗近よりは時代が降ると思われている古前鍛冶の名を挙げているのと、現存する遺例を突き合わせてみると、この百年の間に、日本刀の初期様式が全国的な規模で完成したと考えても間違いがないであろう。〈口絵1参照〉

3. 平安後期 〈応徳三年(一〇八六)〜文治元年(一一八五)〉

貴族政権から武士政権に

平安後期は、古代貴族政権から中世武家政権に替わる過渡期ともいうべき前期院政の時代であるといってもよいが、さらにこれに加えて、武士階級の勃興期ともいうべき平家政権の成立に至るまでを平安後期に組み入れている。

院政とは、太上天皇が譲位をしたあとも政治の実権を握り、院庁を中心にして政務を執ることをいっているが、白河・鳥羽両上皇による平家政権成立までの院政を前期院政といっている。院政は、もともとが摂関政治に対する批判勢力として生まれたものであるから、院政が始まると、反藤原的な下級貴族や地方の受領層の支持を背景に、摂関家を抑える政策をとったので、次第に藤原氏の力を弱めてゆき、一方では院庁の警備を北面の武士にゆだねたことによって、武士が中央に進出する足がかりを与えている。「北面の武士」とは、警備にあたる武士が院の御所の北面に詰めていたことから、そう呼ばれるようになった名である。

武士階級が中央政界に進出

やがて、次代を担うことになる武士は、平安中期の前九年・後三年の役によって実力を認められ

て地位が急上昇しているが、つづいて武士階級を代表する勢力に成長した源平二氏の争いに、貴族間の争いがからんで起こった保元の乱（一一五六）、平治の乱（一一五九）は、武士が実力でもって中央の政争を解決し、さらに中央政界に進出する契機となったという点ではまさに画期的な乱であった。

この二つの乱を通じて貴族勢力は急激に衰退していき、替わって新しい実力者として武士集団が勢力を伸長していった。

勢力を強めた平清盛

兵馬の権は武士の手に握られるようになるが、このような武士集団のなかでいちはやく勢力を強めた平清盛が、仁安二年（一一六七）太政大臣に就任、やがて「平家に非ざれば人に非ず」とまでいわれた時代を迎えている。しかし、全盛期はさほど長く続かず、治承四年（一一八〇）源頼政が以仁王（もちひと）の令旨（りょうじ）を奉じて挙兵して敗死したあとをうけて、源頼朝が伊豆で挙兵。これに伴って諸国の源氏勢力が平家と戦端を開き、ついに寿永二年（一一八三）源義仲が入京、西国に落ちて行った平氏が文治元年（一一八五）壇ノ浦の戦いで滅亡する。

建久三年（一一九二）源頼朝が征夷大将軍となって鎌倉幕府が成立。鎌倉時代へと時代が替っていく。このような武士の勃興期という時代を反映して、平安中期に新しい方向性を示した日本刀は急

速に発展し、やがて様式的にも洗練されて一種の機能美ともいうべき美しさを備えるようになっている。

急速に発展した日本刀

すなわち、三条宗近の初期に見られるようなまだ生硬さの残っていた太刀姿が、この期になって流れるような姿に変わり始めている。しかし、国内全般を見渡した場合は、まだ各地の鍛冶に地方色ともいうべきものが多分に残っている。たとえば、地鉄の鍛錬ひとつをとってみても古山城鍛冶のように鍛錬の美しさを誇るものがある反面、古伯耆鍛冶のように板目肌に黒ずむ気味があって、肌に地景がからみ、鍛錬方法が古様であることを示しており、両者の鍛法の違いをはっきり示している。

太刀姿を見ても古山城鍛冶や、古備前鍛冶などの大部分は、物打辺りで反りのつかない先反りになるのに反し、同時代の伯耆鍛冶や古備前鍛冶の一部には、先反りごころがさほど見られないなど、時代や系統だけでない、もう一つの原因があるのではないかと思われるのである。私は、まだ日本刀全体が完全に一つに融合し、大きな流れになるまでに至っていなかったがための違いではないかと思っている。

それからもう一つ、同年代の作でありながら、造込みが頑丈で大振りなものと、小振りで少々

華奢な造りになるものとがあるが、理由としては、平安後期になると、公家・武家の双方ともに外装に兵仗と儀仗の別がはっきりしてきていることが考えられる。外装だけでなく、刀身そのものにも用途に応じた相違があったと考えてもよいのではなかろうか。頑丈で大振りなほうは、太刀の佩緒を丈夫な厚い布や、革緒にした黒作大刀の流れを汲む兵仗太刀として使用されたものであり、華奢な出来のほうは、実用性だけでなく、すでに儀仗刀としての性格を持ち始めた毛抜形太刀のように、平緒を使用して佩用する儀仗刀の中身であった可能性が強い。このように兵仗と儀仗といった用途の違いによるものではないかと考えている。

平安後期の作例は太刀、短刀、剣などが現存しているが、理論的にいうと、このほかに片手打の打刀寸法のものも製作されていたはずである。元来、刀というものは、刃長によって有効範囲が限定される武器であるから、用途によって刀、脇指、短刀というふうに刃長の異なる刃物を使い分けているのが通常である。

いつの時代であっても刀剣は、大・中・小の三つをセットにして使用することによって本来の目的を達成していることは間違いのない事実である。文献面でも、平安後期に打刀寸法の刀剣の存在がうかがえるのであるから、平安後期に、これら三種の刀剣が製作されていたであろうことは疑う余地がないものと考えている。

また、太刀の姿についていうと、平安中期の終わりにあたる前九年・後三年の役のあたりで完成

74

した祖型が、保元・平治の乱で一段と洗練され、平安後期ごろに初期日本刀として、美しさと力強さを併せもつ、美術的・実用的両面での真の完成をみたのであろうと考えている。

平安後期の刀剣は、伝世する作例で年紀を切ったものが皆無なため、製作者自身の紀年銘によって年代を立証することはできないが、間接的な資料としては、豊後の定秀弟子と伝えている行平の作で、元久二年（一二〇五）紀の太刀がある。この太刀は、九条家伝来の二尺七寸七分もある堂々とした太刀で、再刃ではあるが、資料的価値が高いということで重要美術品に認定されている。

定秀が行平の師であるとすれば、古来伝えられているように、平安後期の嘉応（一一六九～七〇）ごろの鍛冶であっても時代的に無理がないし、現存する作例からみても、平安後期の刀工とするのは認めてもよいと思っている。しかし、この定秀のようにたとえ間接的であっても、実物資料によって裏づけられるものは少ない。

多くの刀工については、古来平安後期の刀工、あるいは元暦以前というふうに伝承しているのをうけて、平安後期の刀工として処理するという傾向がなきにしもあらずで、そのために、現在、平安時代の名品とされているものに、明らかに鎌倉に入ると思われるものも結構ある。平安後期と伝承している鍛冶のなかでも、今後なお一層の検討が必要な鍛冶がある。

鍛冶の分布も全国的に

平安後期に入ると、鍛冶の分布も次第に全国的な規模に広がってきており、山城の三条・五条鍛冶、山陰の古伯耆鍛冶、山陽地方では備前の古備前鍛冶、九州に入ると九州古典派の定秀など、ほぼ全国的な分布が見られる。これらの鍛冶は、いずれも朝廷の官工鍛冶の流れを汲む鍛冶であったと思われるが、鍛冶の世界は、平安後期になると、完全に民営鍛冶の時代に入っている。

後期の作風は、太刀は刃長がだいたい二尺五寸台から六寸台が多く、稀に「日光真恒」や「大包平」のように二尺九寸を超えるものがある。この両者の場合は反りが通常のものと若干異なっており、反りの中心が上に上がっているので、これがはたして長大であるがための違いであるのかどうか、問題のあるところであろう。

平安後期の作風

反りは八分から九分台のものが多く、鎌倉に入るものに一寸を超えるものがあるのに比べると、わりに反りの浅めのものが多いように思う。平安後期の作は、切先から茎先にかけての総体の反りを見ると深いのであるが、区（まち）から切先までの反りということになると、先伏りごころになるということもあって、思ったよりは浅く、なかには磨上（すりあげ）ると寛文新刀のような浅い反りになるものもあるほどである。

76

姿は前述したように流れるような反りで、美しさが強調されるようになり、元身幅が広く踏張りがついて、切先が小切先になるだけでなく、造込みにもまだ鎬幅が広いというところに、直刀の切刃造から湾刀の鎬造へと変化して、鎬筋がだんだんと棟に寄ってきた過渡期の名残を強く残している。切先そのものについていうと、なかには中切先に近くなるものがあるが、私見では、このようなものは鎌倉に入る可能性が強く、様式的な分類だけでなく、時代そのもののもつ時代臭ともいうべきものを含めて考えると、現在平安時代の作とされているもののうち本当にどこから見ても平安時代に間違いがないという作は、案外に少ないのではないかと感じている。

地鉄は小板目が詰んで、地沸のよくつくものや、硬軟異質の鉄を混ぜて鍛えたと思われるものなど、明らかに地域によって異なっている。また、この期の作例には地斑映りの立つものはあるが、明らかな乱映りの立つものをみない。

刃文は総体に小乱が多いが、系統によってそれぞれ小異がある。山城鍛冶は小乱・小丁子に足が入り、地に沸がこぼれて二重刃・三重刃になるのが特色で、古伯耆物は小乱に金筋がからんで沸・匂が深いが、山城物に比べると冴えない。

古備前系は小乱・小丁子に浅い湾れごころの交じるものもあって垢抜(あか ぬ)けており、九州古典派は細直刃調の小乱でうるみごころになるほどであるが、いずれも焼落し、あるいは焼落しごころがあって、特に定秀などは焼落しが特徴となるほどである。一見して、このような作風に地方色が強く出

ているのは、まだ刀剣の製作技術に差異のあることを示すものと思われるが、これが鎌倉に入ると、だんだんと全国的に歩調を揃えて変化するようになっている。

刃文の変化という見地からすると、九州古典派の作風はほとんど鎌倉といってよいほど鎌倉時代のものに近いが、このことは九州における鍛刀事業の官営から民営への変換が、他の地域に比べて遅れていたことを示唆するものではないかと考えている。

茎は先細で反りが鎺元(はばきもと)で強く反った、上身に対応する反りになり、雉子股(きじもも)や手貫緒の孔をあけたものが目立っている。

付言すると、太刀の反りは刃区(はまち)・棟区(むねまち)を垂直にして横からみると、上身と茎の長さは異なるが、反りは同じように対照形になるのが普通であるから、反りが鎺元で強くついて、その先にはほとんど反りのないものが古く、鎺元の反りが緩(ゆる)やかになるほど時代が降る。

銘は佩表に切るものと、佩裏に切るものがあって、同一人であっても一定しないが、太刀姿が完成したあたりになると、太刀銘に切るようにほぼ固定化している。

五、鎌倉時代 〈文治元年(一一八五)～元弘三年(一三三三)〉

鎌倉時代の始まりは、源頼朝が征夷大将軍に就任し、鎌倉で幕府を開いた建久三年(一一九二)、源頼朝が後白河法皇から東海・東山両道の行政権を獲得した寿永二年(一一八三)、および頼朝に諸国守護地頭補任権が付与された文治元年(一一八五)という諸説があり、確定していない。しかし、鎌倉時代を源氏勢力が武士階級を支配する実権を握っていた時代であったと考えると、源氏による武家の実効支配がほぼ確立した文治元年＝元暦二年(一一八五)をもって鎌倉時代が始まると考えても無理はないであろう。古剣書でも、元暦をもって古代の鍛冶との区切りの年代にしているものが多いのであるが、鎌倉時代を文治元年(一一八五)から元弘三年(一三三三)までとした。

鎌倉時代の文化は、旧来の貴族文化に加えて、それまで農村に居住していた武士の生活や精神面を反映した、質実剛健で現実的な新興の武家文化が共存する二元的な文化であったと考えているが、時代が降るとともに、次第に武家の体臭のほうが強くなってきている。

一方、宗教・学問・美術・建築などの分野では、中国から移入された宋代文化の影響を受けて、宗教は禅宗が、学問では朱子学が盛んになり、寺院建築には宋様式が多くなっている。

美術面では、鎌倉リアリズムと呼ばれる写実的な作風を特徴とするようになっている。

このような時代や文化を反映して、日本刀も藤原時代に始まった美しさへの追求を基盤として、さらに武家が必要とする実用的な利点の追求が加わって、美しさと強さを調和させた日本刀の完成期であると同時に、技術の頂点を極めた日本刀の全盛期であったことは周知の通りである。

なお、鎌倉時代を前期・中期・後期の三つに細分し、前期を文治元年（一一八五）から、貞永元年（一二三二）、わが国最初の武家法である「御成敗式目」の制定までの四七年間、中期を御成敗式目の制定の年から、弘安四年の弘安の役（一二八一）までの四九年間、後期を弘安の役から、元弘三年（一三三三）の鎌倉幕府の滅亡までの五二年間とした。

1. 鎌倉前期 〈文治元年（一一八五）～貞永元年（一二三二）〉

文治元年（元暦二年）、平家が壇ノ浦の戦いで滅亡すると、直ちに後白河上皇は源頼朝の奏請に応えるという形で、守護・地頭の設置権を与えるとともに、地頭の兵糧米徴収を許し、ここに頼朝の軍事面の支配権が全国に及ぶようになっている。

さらに文治五年（一一八九）に頼朝は、奥州藤原氏を滅亡させたことによって全国統一を完成し、建久三年（一一九二）には征夷大将軍に就任し、鎌倉に幕府を開いて、朝廷と頼朝による公武二元支配が実現している。

北条氏の執権政治が始まる

正治元年(一一九九)頼朝が五十三歳で没すると、鎌倉幕府は北条氏を中心に合議制を採るようになって、北条氏の執権政治が始まっている。

内部的には内紛が続いており、一方の京都政権は、実朝が殺害されて源氏の正統が絶えたのを機に、後鳥羽上皇が完全支配権の奪還を企てて、北面の武士のほかに新たに西面の武士を新設し、社寺と提携して武芸を奨励するなどしたために、朝廷と幕府の関係が緊迫化し、ついに承久三年(一二二一)後鳥羽上皇によって北条義時追討の院宣が出されて「承久の乱」が起こった。幕府は義時の子の泰時と時房らの軍勢を派遣して、墨俣、宇治、瀬田の戦いに勝利し、敗れた院側は、後鳥羽上皇は落飾して隠岐島に、順徳上皇は佐渡島に、土御門上皇は土佐国に、それぞれ配流された。幕府は院方の所領三千余カ所を没収して新補地頭を置き、京都に六波羅探題を設けて朝廷方の本拠地での幕府権力の拠点を確立している。貞永元年(一二三二)になって、執権北条泰時が三善康連ら評定衆に命じて、院方の「律令」に対応する、わが国最初の武家法である「御成敗式目」を編纂させたのは、北条執権政治の安定を示すもので、開府以来四〇年を経て、鎌倉政権がようやく確立したことを物語っている。

全国的に刀剣の需要が

鎌倉前期は、このような公武二元政権の抗争と幕府の内紛がからんで、全国的に刀剣の需要を喚起(かんき)しており、さらに後鳥羽上皇が朝権回復運動の一環として、承元二年(一二〇八)正月、京都政権支配下の山城、備前、備中の諸国に令して鍛冶を集め、相手鍛冶の月番を定めて自ら焼刃渡しをされたと伝えている。これを御所焼、あるいは御作と称している。

『承久記』は「御所焼といふ聞ゆる太刀を帯いたりけり、御所焼とは次家、次延に作らせて、君手づから焼かせ給ひけり、公卿殿上人、北面、西面の輩、御気色好き程の者は、皆給はつて帯けり」としている。これらの御相手鍛冶を「承元の御番鍛冶」といっているが、これらの鍛冶には多くの名工が含まれており、この承元の御番鍛冶が諸国の鍛冶を刺激して、刀剣の製作技術は空前の発達を遂げている。

鎌倉前期の刀剣は、総体的には平安後期の延長であり、その姿にとりたてていうほどの大きな差異はない。どちらかというと反りが高めになり、平安後期に完成した流れるような反りに、一段と美しさと力強さを加えたのが、鎌倉前期に入った日本刀の特徴といえるのではないかと思う。鎬幅が少し狭めになって、一段と棟による気味があり、切先に強さが出てきている。地鉄は小板目が詰んで地沸がよくつき、地斑映りや棟映りが乱映り風になるものもある。〈口絵8参照〉

また、太平洋側鍛冶と日本海側鍛冶の地鉄には、明らかに地方的な特色が認められ、日本海側系

第二部　各時代の刀剣とその変遷

の地鉄には硬軟の地鉄を混ぜ鍛えたと思われるものや、鉄鉱石を原材料としたと思われるものがある。

刃文はこれまでの小乱主体の刃に比べ、丁子の多いものが目立ってきており、流れとしては華やかさを増しているが、九州古典派の刃文の地方色ともいうべき、うるみごころは変わっていない。

しかし、前期に一部の鍛治にみられた刃文の焼落しなど、古代の名残というような特徴がだんだんと少なくなっており、技術的にはほぼ完成の域に達していることがはっきりと表されている。

茎の形は幾分強さを増してきて、茎先にあった平安後期の茎の頼りなさというようなものがなくなり、茎尻がしっかりとしているが、反りは上身に対応して鋼元の急激な反りが幾分緩くなってきて、磨上げても必ず反りがつくようになっている。磨上茎の場合は、むしろ平安後期の茎より深い反りにみえるものがある。鑢は伯耆・備中などは大筋違で、ほかは勝手下がりか筋違が多い。銘は太刀銘が多く、刀銘に切るものは少数派に属している。

鎌倉期の時代区分は、おおよそ五〇年という短い期間で区切っているので、ゆっくりとした変化を部分的な細部ではっきりと指摘するというよりは、流れの方向性を示すことによって、作風の変遷を過渡期の変化として理解するほうがより現実的であると思う。その意味で、鎌倉前期の作風を一口でいうと、平安後期の貴族的な小切先の太刀姿から、いかにも武家の佩刀らしい猪首(いくび)切先の太刀姿へ移行する、過渡期の太刀であるといえるだろう。

83

2. 鎌倉中期 〈貞永元年(一二三二)～弘安四年(一二八一)〉

承久の乱によって全国支配の基礎を固めた鎌倉幕府は、貞永元年(一二三二)に「御成敗式目」と名付けた武家の法典を制定して、京都朝廷の「律令」に対する武家階級の法典を持つことになった。そして、武家階級の統治がその手にあることを、はっきりと天下に示したのである。このようにして北条氏による執権政治が確立すると、鎌倉は武家文化の中心地となり、武士の数も多くなると、その必需品である刀剣・武具の需要も大きくなり、鎌倉には全国から鍛冶が集まり、鍛刀の新しい有力拠点の一つになった。

中期の鎌倉幕府では北条時頼が執権となり、宝治合戦(一二四七)によって、幕府の評定衆として一大勢力を形成していた三浦泰村一族を滅亡させ、執権北条氏の独裁体制が確立した。経済面でも、地頭が地頭請や下地中分によって自らを領主化し、荘園領主の権利を排除して、荘園の一元支配を進めており、武士の力は一段と強まっている。

対外的には元寇が最大の事件であり、国内にも大変な影響を与えている。すなわち、北条時宗が執権になるのと前後して、蒙古の世祖フビライは、わが国に対したびたび朝貢を促してきたが、幕府がこれを拒絶したため日本侵攻を企てた。文永五年(一二六八)、蒙古正使黒的と高麗使が大宰府に来航し、翌年返書を求めて対馬で略奪を働いている。文永十一年(一二七四)の「文永の役」では、

蒙古軍二万、高麗軍一万二千が対馬・壱岐を侵攻し、博多に上陸したが、暴風雨で軍船が覆滅して失敗。さらに、弘安四年(一二八一)の「弘安の役」では蒙古・高麗などの東路軍四万三千と、旧南宋の江南軍十万が来襲したが、再び大暴風雨と御家人の奮闘によって潰滅的な打撃を受けた。蒙古軍は、日本侵攻を断念せざるを得なくなった。

この元寇は、刀剣にも大きな影響を与えている。通常と異なり、刀剣は、蒙古襲来に備えての準備段階での大きな変革があり、さらに元寇を経験することによって、もう一度一大変換を迫られるという、二段階の大きな変化があった。

鎌倉中期の刀剣が影響を受けたのは前者の準備に関するほうで、文永五年に幕府が御家人に対して蒙古襲来に備えての警固令を出し、文永の役のあとの建治元年(一二七五)には、北条時宗が鎌倉龍ノ口で元の使節杜世忠ら五人を斬って、再度の襲来に備えて警固を強化する異国警固番役強化の命令を出している。

これらの措置がかもし出す世相が、刀剣・武具の技術の進歩・変化を強く促したことは疑いのない事実であろう。このような世相を反映して、太刀は、前期にその兆しがあった強さを一段と強調しており、身幅が広く、重ねが厚くなって刃肉がたっぷりとついた蛤刃(はまぐりば)になり、頑丈な大鎧を断ち切ることが可能な固物斬り(かたものぎり)に適した造込みになっている。このような変化に伴って、切先の身幅が広くなって元身幅と先身幅の差が少なくなり、しっかりとした姿になってきているが、先身幅が広

くなったわりには切先の長さがそれほど大きく変わっていないので、身幅の割に、切先の短い「猪首切先」になったものが一段と切先が強くなった程度のものが五割で、猪首ごころの目立つものが五割と期の太刀姿より一段と切先が目立つようになっている。数量的に見ると、同時期の製作であっても、前いったところであろうか。反りは腰反りであるが、前期の太刀姿よりは、反りの中心が幾分上に上がっており、反りそのものがやや浅くなって、姿は総体にしっかりとして力強く、豪壮な感じがする。

鎌倉中期の太刀姿を一口にいうと、従来の太刀には見られないほど強さを強調しており、強さの頂点にあるのが鎌倉中期の太刀姿である。

しかしこのあと、文永・弘安の元寇を経験することによって一転して、刀剣は軽快さを追い求めるようになり、再び強さを強調する必要が出てくるのが南北朝の太刀姿である。南北朝の姿は、強さを強調するという点では、第二次の頂点と考えてもよかろう。

また、この期から短刀の作例が散見されるようになっているが、なかでも、山城の粟田口吉光が短刀の名手として有名である。刃長はだいたい八寸前後で、身幅が広めで無反りになるのが標準的な短刀姿である。

鎌倉中期の地鉄には、まだ太平洋側と日本海側の地方色が残っており、前期に比べてさほど大きく変わっていないが、太平洋側の鍛冶のなかでは備前鍛冶の地鉄に鮮明な乱映りが見られるようになっており、山城鍛冶にも乱映りごころのあるものを見るが、山城鍛冶の場合は、地刃が沸えてい

3. 鎌倉後期 〈弘安四年（一二八一）～元弘三年（一三三三）〉

刃文は、一般に華やかなのがこの時代の特徴といってもよく、例えば丁子を例にとってみると、鎌倉前期の丁子は小丁子で沸づいている。中期になると、特に匂出来の丁子刃が出てきて、しかも丁子が大きくなって変化に富んだ、複雑な大房丁子の刃文をみせるようになっている。これを昔の人は、盛りの桜花にたとえているが、日本刀の刃文としては、このあたりが技術的にも頂点にあるといってもよい刃文であり、総合的な見地から、鎌倉中期の刀剣は、日本刀の歴史のなかで頂点にあるといってもよいであろう。

茎は、刃肉と同じく肉がたっぷりとついており、茎先もしっかりとしてきているが、茎の鑢目は鎌倉前期とあまり大きな違いは認められず、銘もやはり太刀銘が多く、刀銘に切るものは少数派に属している。

鎌倉後期は一口でいうと、元寇の後始末の時代でもある。幕府は御家人に恩賞を十分に与えることができず、その影響もあって御家人制が解体の危機に瀕しており、ついには鎌倉幕府が崩壊し、

国内的には争乱の続く不安定な時期になっていく。

まず朝廷であるが、鎌倉後期の皇統は後嵯峨天皇のあとをうけて長子の後深草天皇が即位し、次いで次子の亀山天皇が即位している。その後は、皇位の継承をめぐって後深草天皇系の持明院統と亀山天皇系の大覚寺統の二つに分かれて争いが続いており、これを解消するため文保元年（一三一七）、幕府の提唱で皇位の継承について話し合いが持たれ、両統迭立の議が定められた。これを「文保の和談」と呼んでいる。しかし、両統の対立は解消せず、やがて南北朝の対立という内乱の時代に入ってゆくことになる。

こういう環境のなかで、文保二年（一三一八）後醍醐天皇が即位されたが、天皇は、鎌倉幕府の執権北条高時が田楽・闘犬にふけり、内管領長崎高資が専権を振るう状況を見て、少壮の公卿らを集めて古代天皇制の復活を企て、元亨元年（一三二一）に院政を廃して、天皇親政を企てている。天皇親政のための討幕計画は、正中元年（一三二四）の「正中の変」では日野資朝、日野俊基らが捕えられており、続く元弘元年（一三三一）の「元弘の変」では、公卿の日野俊基や文観、円親らの僧が捕えられた。

後醍醐天皇は笠置山に楠木正成を頼って逃れたので、幕府は、北朝の光厳院を擁立して対抗した。元弘二年（一三三二）、幕府は後醍醐天皇を捕えて隠岐に配流し、光厳院が正式に天皇に即位している。しかし翌元弘三年（一三三三）、後醍醐天皇は隠岐を脱出し、伯耆の名和長年らが船上山に天皇

を迎え、京で足利尊氏が六波羅探題を滅し、関東では新田義貞が鎌倉を攻めて北条高時を自殺に追い込み、ここで鎌倉幕府が滅亡している。

一大変換期を迎える刀剣類

こうした状況のなかで、刀剣は一大変換期を迎えているが、このように大きな変化を必要としたのは、何よりも元寇の役における学習の大きさであったといえるであろう。蒙古軍の来襲が、当時の日本にとってはいかに驚天動地の大事件であったかは論を俟たないが、文永・弘安の役で蒙古軍がわが国の戦闘方法に与えた衝撃は、従来の戦闘方法が全くの古典となってしまうほどに大きく、劇的であったことは、その前後の展開を見れば明らかである。すなわち、それまでの日本国内の戦闘は個人戦の一騎討ちが主であったが、蒙古軍のほうは欧亜にわたる大遠征で幾多の新しい戦闘方法を体得してきており、これらの経験に基づいて、いきなり多人数で押し囲んで討ち取るという集団戦で戦うのであるから、旧来の戦闘方法を念頭において対蒙古軍の戦備を整えていた当時の鎌倉武人は、まさに驚倒したことであろう。

鎌倉武人は、蒙古軍に対する戦闘に、頑丈な鎧をまとって十分に身を護りながらの一騎討ちを想定して準備してきたが全く無駄になった。この経験に基づき、新しい戦闘の展開に対応するために、まず集団戦に必要な行動の敏捷性を確保するため、防御兵器である甲冑に変化が始まった。大鎧か

らの軽量化をめざして、やがて胴丸へ、さらに腹巻のような活動に便利な甲冑へと変わってゆく。このような甲冑の変化に伴って、刀剣もまた大きく変化しているが、これは防御兵器と攻撃兵器の関係からすると当然なことである。まず、太刀姿も戦闘動作の敏捷性を確保するために重量を軽減して、鎌倉前期の太刀姿に似てきており、いうなれば復古的なかたちへの回帰がみられるところから始まっている。

このような変化が始まったのは、正応五年(一二九二)に幕府が異国征討の準備を命じたあたりからであろうと考えているが、まず軽量化する甲冑の変化に対応して、刃肉が頃合いになっており、先身幅が落ち、切先が刺突に便利な中切先になった軽快な太刀姿になり、外見上は鎌倉前期の太刀姿に回帰する。しかし、よく見ると元身幅と先身幅の差も若干少なくなっている。反りも幾分浅くなり、前期の鎺元で倒れるような感じの強い反りがみられなくなっており、反りの中心も幾分上にあがっている。なかには、中間反りへの変化が始まったかと思われるようなものが出始めている。

このような変化は、戦闘に集団戦が導入されたことに随伴する変化であろう。

鎌倉後期で目立つのは短刀の製作であり、姿は中期に比べ幾分身幅が狭くなって反りのない姿が標準的で、製作量は末期に近づくと飛躍的に増大している。前期の粟田口吉光に加え、相州の新藤五国光、越中の則重が、短刀の三名人として讃えられている。(口絵9参照)

末期になると、数は少ないが身幅広く寸が伸びて、わずかに反りのついた南北朝の小脇指の先駆

90

ともいうべき姿のものを見ることがある。鑑定の上からいうと、このような短刀姿は本来南北朝に分類されるべき姿であり、短刀の様式上の鑑定区分からすると、一応建武をもって変化の区切りにしており、反りのないものを鎌倉、反りがつけば南北朝というのが一つの目安になっている。このような様式の変化は、一朝一夕に切り換えができるものでなく、すくなくとも五年から一〇年くらいの年数をかけてゆっくりとした流れで変化してゆくものであるから、鎌倉後期の作例に見るこのような特徴は、南北朝に向けて変化してゆくなかの、先駆的なものと理解すべきである。

また、短刀のなかに、鎌倉後期から南北朝にかけてのごく短期間に製作された特殊な用途のものがあり、その外装から「柄曲りの腰刀(つかまがりのこしがたな)」と呼ばれているが、その名が示すように、この短刀は馬手指として使用したので柄がまるでピストルの銃把のように極端に曲がっており、短刀の茎もこれに合わせて曲がった振袖茎になっている。刀身は、先がうつむいて強い人工的な内反りをつけているが、これは刺突の利を考えての配慮である。このように、短刀に人工的な強い内反りをつけるのは、日本刀の歴史のなかでは柄曲りの腰刀と、室町中期の懐剣の二つの場合だけであり、短刀のなかでは特異な存在である。

柄曲りの腰刀としての古い作例は、越中則重あたりだろうが、則重の特徴として挙げている「筍反り(たけのこぞり)」という筍の形に似た極端な内反りは、まさに柄曲りの腰刀に見る内反りの特色である。このような反りのものは、茎を見ると必ず振袖茎になっている。これについて付言しておくと、たとえ則重の短刀でも茎の真っ直ぐなものは、上身もまた真っ直ぐの無反りになって

いる。筍反りが、則重の短刀すべてに共通する個人的な特色ではないことは知っておくべきである。

また、柄曲りの腰刀の全盛期には、使用中の短刀の茎を改造して、柄曲りの外装をつけて転用したものもある。鎌倉中期に製作された短刀のなかにも、茎を振袖に直した痕があったり、あるいは、内反りが通常の研減りの内反りのままであったりするから、改造したものは一目瞭然である。

地鉄についていうと、とりたてて中期と異なるというほどの大きな変化は見られないが、大和鍛冶のなかには、完全な柾鍛えになった肌をみるようになっている。備前では、小杢肌に棒映りの立つものが散見されるようになる、変化がみられる。刃文は、中期の華やかな刃文から一転して、直丁子や直刃に足入りなど直刃調の地味な刃が多くなり、互の目は中期のような丁子のなかに交じる互の目ではなく、互の目が連れた刃になったり、肩落ち互の目のようにこずみごころの単調な互の目になり、刃中がほとんど働かないのが特徴になる。新しく出てきた刃文は、直刃と互の目の中間にある湾れ刃で、やがてこれが相州鍛冶を代表する刃文の一つとなって流行してくることになる。

刀身彫は、直刀期にその起源を求めることができ、湾刀の時代に入ってからも、数は少ないが作例は続いている。それが次第に多くなり始めるのは鎌倉中期ごろからで、後期になると、この流れが加速し一段と多くなってきている。図柄は梵字や不動、護摩箸など密教的な色彩の強いものとなっており、当時の武士が、どうしても現世利益の欲求を棄てることができなかったさまがうかがえる。

さらに、このような信仰のための彫物にもだんだんと装飾性が強くなってきており、時代が降るとともに、彫が密になるのが一つの流れになっている。

茎や銘は、中期とあまり変わらずといったところであるが、わずかに、大和鍛冶の一部に末期の元亨ころから、桧垣鑢や鷹の羽鑢を見るようになったことが目立っている。

六、南北朝時代 〈建武元年(一三三四)～元中九年＝明徳三年(一三九二)〉

南北朝は動乱の時代であり、後醍醐天皇による建武の新政が始まっても、恩賞に不満を抱く武士と、公家との間の軋轢が絶えず、それらの不満を抱く武士の支持を受けて、建武の中興の最大の功労者ともいうべき足利尊氏が挙兵するに至り、建武の中興はわずか二年余りで終わった。建武三年(一三三六)には足利尊氏が光厳院の院宣を受け、湊川の戦いで楠木正成を敗死させて京に入り、光明院を擁立、さらに尊氏によって建武式目が制定され、後醍醐天皇は吉野に還幸。こうして、吉野の南朝と京都の北朝が分立して、南北両朝動乱の時代に入った。畿内の摂・河・泉をはじめとして、北陸、陸奥、東山道、九州と全国各地で大小さまざまな戦闘が続くなかで、暦応元年(一三三八)に足利尊氏が征夷大将軍となって、京都室町に足利幕府を開き、次第に北朝勢力の優位は動かないものになり、ついに元中九年＝明徳三年(一三九二)、南朝の後亀山天皇が京に帰り、北朝の後小松天皇に神器を譲って南北両朝の合一が成り、南北朝時代は終わった。

建武の新政の開始から、南北両朝の合一までのおよそ七〇年足らずの間を、南北朝時代とも、また南朝が吉野を本拠としていたので吉野朝時代ともいっている。このような南北朝の内乱は、表面

94

的には皇室の皇統争いであるが、事実上は有力守護大名同士の戦いという面が強い。その実情は、たとえ有力守護大名であっても、支配下の在地勢力がだんだんと成長を始めており、これを抑えるために天皇や将軍の権威を必要としていたのである。たとえば、ある勢力が北朝と幕府方の後援を受けたとすると、その反対勢力では必然的に南朝方に付かざるを得ず、結果としては全国の武士が南北に分かれて互いに反目せざるを得ない状況になった。

内乱は、全国各地を抗争の渦に巻き込んで全国規模の戦乱へと拡大してゆき、果ては太平洋側、日本海側という地勢上の大きな制約を乗り越えてまで、戦闘や移動が行われるようになった。このことが、武器や戦闘方法の短期間での全国規模での均質化・画一化を促した。

これまでの戦闘規模は比較的に小さく、しかもそれぞれの国の枠内において戦うことが多かったが、南北朝の戦いでは、ほとんどの国に複数の対抗する勢力が存在した。例えばある国で南朝勢力が危機的な状況に陥ると、近隣の国々の南朝勢力はこぞって戦闘を支援しなければ、やがてそれらの勢力すべてが存立の基盤を失うという状況に追い込まれることになる。いってみれば、南北両朝の各勢力が、運命共同体になっているので、必然的に戦闘規模が大きくならざるを得ず、これまでは考えもしなかった、北陸から美浜へ、あるいは山陰から山陽へというような、大きな自然の障害を乗り越えて、移動して戦うということが行われるようになった。

これによって、作刀技術の面でも太平洋側・日本海側それぞれの鍛冶集団が、互いに大きな影響

を与え合っている。現存する作例をみても、この期以降の太平洋側鍛治の作刀のなかに、明らかに日本海側鍛治が継承していたと思われる古式鍛法の影響が看取されるものであるといってもよい。改めて、鎌倉後期から南北朝にかけての戦闘規模の拡大が作刀技術に与えた影響の大きさを知ることができる。

南北朝は、鎌倉時代後期の元寇によって集団戦を経験させられたことによって、戦闘に歩兵が導入され始めた時代である。これに伴って戦いのスピードが重視されるようになると、まず甲冑においては集団戦に適した活動的な胴丸が一段と多く使用されるようになった。上級者を除くと、この胴丸着用が通常の状態になっていて、次第に腹巻を多用するようになっていく。このように防御兵器の甲冑が軽便化してくると、太刀も重ねの厚い頑丈なものはさほど必要がなくなり、それよりも騎馬の武士を集団で取り囲む徒士を払いのけるための大太刀の必要性のほうが大きくなってきた。

南北朝初期の建武から貞和ごろまでは、太刀も短刀も原則的には鎌倉後期とさほど変わっていないが、貞和ごろから太刀のなかに占める大太刀の数が漸増し始めた。身幅広く、重ね薄めで中間反りになり、切先が大切先になった大段平造で、刃長が三尺を超える大太刀が目立つようになる。(口絵10参照) 延文・貞治ごろがその絶頂期であるが、この峠を越えるとだんだん少なくなり始め、応安ごろになると、ほとんど大太刀を見ず、反対に小振りの打刀のような小太刀や打刀を見るようになった。

騎馬で大太刀を使用する場合には、二つの弱点がある。その一つは、大太刀を自分自身で持つとかさばるので、通常は徒士の従者に持たせて騎馬に随伴させるため、この従者が殺されたり、接近するのを妨害されたりしたら、せっかくの大太刀が使えないということである。もう一つは、大太刀に対抗する手段として、相手に槍・薙刀などの中間距離の武器を使用されると、大太刀の威力が半減することである。そのために、徒士が槍や薙刀を多用するようになり、大太刀の効果が減少してきて、大太刀の流行が止んだものと考えられる。

代わって生まれてきたのが、応安ごろから見られるようになった、地上対地上戦で使用されるようになった徒士戦用の太刀である。寸法は小太刀の寸法で反りが幾分浅めになった、一見室町中期の片手打の打刀に紛れるような身幅と姿で、反りが中間反りであることを除けば、末備前の片手打の刀を見るようなものがある。

脇指や短刀も太刀と同じ変化をたどっており、身幅尋常で寸法も鎌倉後期とさほど変わらない初期の短刀から、だんだんと姿が大振りになってきて、身幅広く、重ね薄めで中間反りのついた南北朝然とした姿になっていく。延文・貞治の大太刀の流行期になると、一尺をはるかに超えた大振りの小脇指が同じように多くなり、応安以降は姿が小振りになっている。南北朝期の短刀は太刀と異なり、茎丈の短さが目立っており、これがこの時代の短刀の特徴の一つである。

南北朝期の短刀には、たとえ短くても浅い反りがついているのが見どころである。たとえば鎌倉末期と南北朝初期のほとんど寸法が同じ短刀があったとすると、反りのついたものを南北朝というふうに、一応鑑定の目安としている。実際には短刀に反りのないものを鎌倉、反りのついたものを南北朝というふうに、一応鑑定の目安としている。実際には短刀に反りがつくのは鎌倉末期に始まっているから、年号は鎌倉末で浅い反りのついた短刀があるのだが、一応の区切りとして反りがあれば南北朝としているのである。実際上も、さほど大きな誤りはない。(口絵11参照)

地鉄は鎌倉期の地鉄に比べて、意識して板目肌に鍛える相州鍛冶や、柾目肌に鍛える大和鍛冶の作風が目立っているように、地鉄の組み方そのものに作者の意識がみられるようになってきている。たとえば、直刃調の刃には小板目の詰んだ肌を、荒沸のついた大乱刃には大板目肌をというふうに、刃文と地鉄の組み合わせに対する配慮が、当然のこととして見られるようになっている。

刃文は、湾れが前時代末に続いて全国的に見られるようになっており、それとともに五の目乱や、湾れ乱が多くなってきている。総体に刃文が大模様で華やかになる傾向が目立っているが、これは、身幅が広くなると当然のことながら焼幅の広いもののほうが釣り合いがとれるからである。しかし、華やかな刃文であっても、一文字調の大房丁子は備前をはじめとして、あまり見られなくなっており、代わりに皆焼刃(ひたつらは)が出現して、完成期の相州鍛冶や山城の長谷部鍛冶が、これを得意としている。(口絵12参照)

七、室町時代 〈応永元年（一三九四）〜文禄四年（一五九五）〉

明徳三年＝元中九年（一三九二）、南朝の後亀山天皇が京都に帰り、北朝の後小松天皇に神器を譲って南北両朝が合一してから、文禄四年（一五九五）に至るまでのおよそ二〇〇年間を室町時代と呼んでいるが、厳密にいうと、政治史の上では天正元年（一五七三）に織田信長が足利義昭を京都から追放して、足利氏の室町幕府は滅亡しているのであるから、足利幕府の滅亡から江戸時代の初頭に至るまでのほぼ二〇年間は安土・桃山時代と呼ぶべきなのであろう。

刀剣史という立場からすると、時代の大きな流れを理解するには、安土・桃山時代をも含めてひとまとめに室町時代と考えたほうが、流れがよくみえると思うので、応永元年（一三九四）から文禄四年までの二〇〇年間を室町時代として分類することにした。

さらにこれを、太刀から打刀への移行期となる応永から文正（一四六六）に至る、およそ七〇余年間を前期、片手打の打刀の時代となる応仁の乱（一四六七）から享禄四年（一五三一）にかけての六〇余年間を中期、双手打の打刀の時代である天文元年（一五三二）から文禄四年（一五九五）に至る六〇余年間を後期として区分することにした。

1. 室町前期 〈応永元年（一三九四）〜文正元年（一四六六）〉

南北両朝が合一したことによって、政治的、軍事的に一応の平和がもたらされて、足利尊氏によって創設された足利幕府は、三代将軍義満の代になってようやく安定し、応永元年に足利義持が四代将軍になり、義満は太政大臣になっている。

対外的には、足利義満によって明との国交が回復し、応永十一年（一四〇四）には明との間に勘合貿易が始まっている。国内的には、義満が応永四年（一三九七）に京都の北山に建てた金閣に象徴される北山文化と呼ばれる文化が興隆してきているが、北山文化は禅宗を基盤とした中国の宋文化の影響が強い、公家文化と武家文化が融合した豪華な面が目立つ文化である。このような文化が生まれてきたということは、足利幕府が権威を確立し、同時に守護大名が実力をつけて興隆してきたことを示すものであろう。

しかし、その一方では、応永六年（一三九九）の大内義弘による「応永の乱」、永享十年（一四三八）の足利持氏の「永享の乱」や、赤松満祐が将軍義教を殺害した嘉吉元年（一四四一）の「嘉吉の乱」のように、有力な守護による反乱が散発しており、いずれも鎮圧されているが、これらの反乱が幕府の権威を次第に低下させたことは間違いがない。

100

太刀から打刀への移行期

古来、武器は、戦乱が終結してからの平和時において大きく発達するのが世界の常識であるが、日本の刀剣もこの例外ではない。すなわち、日本でも南北朝の戦乱を経たことによって、戦闘方法が騎兵中心から歩兵中心へという流れが加速されたことは間違いがない。部隊編成そのものも、だんだんと歩兵に主力が移りつつある時代の流れを反映して、これまでの騎馬主体の時代には太刀の指副(さしぞえ)として使用されてきた打刀が、徒士戦が多くなると接近戦に使い易く便利なために急速に普及しており、やがては主要武器に昇格するに至っている。室町時代はまさにこの過渡期であり、太刀から打刀への移行が急速に進んでいる。

応永・永享ごろはまだ太刀の製作が圧倒的に多く、太刀の姿も鎌倉後期の太刀姿に回帰したかと思われるような、品のよい太刀姿であるが、鎌倉後期の太刀姿と比べてみると、反りが浅くなっておりそれに若干の先反りごろのあるのが応永の太刀姿の特徴となっている。このような変化は、太刀が、馬上だけでなく地上対地上の戦いをも想定して造られるようになったことに起因していると考えるべきであろう。

短刀は、刃長が九寸前後で身幅の狭いほとんど無反りのものと、一尺から一尺三寸くらいの身幅がやや狭めで反りのついた平造の小脇指があるが、応永ごろから、後者の平造小脇指に鎬をたてた、鎬造の脇指が造られるようになってきている。

応永を過ぎると、太刀は身幅が少々狭めになって、その分、重ねが幾分厚くなったものが多くなり、どちらかというと、ズングリとした姿になっているが、身幅の狭くなった分は重ねが厚くなった分で相殺しているので、刀身自体の総重量はさほど変わっていない。

短刀は、嘉吉・文安ごろには、刃長のわりにやや幅広になったズングリしたものが目立つようになっているが、このような少々変則的なものが造られたのは用途の違いによってであろうか。

このような刀剣の変化とともに、武装は次第にではあるが軽装化してきており、防御より攻撃に重点を置くようになっている。

前期も終わりに近い寛正ごろになると、太刀と打刀の比率がはっきりと逆転しており、すでに、打刀の時代に入っていることが明らかである。このころの打刀には、まだどこか太刀の面影を遺しており、まるで小太刀を見るような感じのするものが多いが、これはやはり過渡期の特徴と考えるべきであろう。

2. 室町中期 〈応仁元年（一四六七）〜享禄四年（一五三一）〉

応仁の乱で始まったこの期は、戦国時代と呼ばれている時代であり、応仁の乱による足利将軍家の権威の失墜が全国的な下剋上の風潮を生み、戦国大名の出現を促している。

戦国時代の幕をあけた応仁の乱は、応仁元年（一四六七）に畠山義就と畠山政長の間で相続問題がこじれ、両者が京都市内で戦いを始めたのが発端で、本来は畠山氏の内輪の争いであった。これに足利幕府の後嗣問題がからみ、細川、山名両氏の勢力争いが加わって戦闘が大規模化したもので、畠山義就と足利義尚の連合軍に山名宗全が、畠山政長と足利義視の連合軍には細川勝元が付いたことによって、戦闘の規模が全国的に拡大していったのである。この乱では細川方を東軍、山名方を西軍と呼んでいるが、これは細川の邸が東に、山名の邸が西にあったので、そのように称しているのである。

応仁の乱は、日本全国を東・西の二大勢力に二分しての一〇年間にわたった戦乱であったが、細川勝元と山名宗全の死亡によって、文明九年（一四七七）に至ってほぼ終結している。この乱によって足利将軍家が統制力を失い、管領の細川氏が幕府の実権を握るようになっている。しかし、そもそも足利幕府の基盤そのものが、守護大名の連合政権的な性格をもっていたのであるから、細川氏にも絶対的な統制力はなく、たちまち群雄割拠の乱世へと突入している。

応仁の乱が社会一般に下剋上の風潮をもたらしたことにより、各地の守護代や国人など土豪と呼ばれる在地の支配者のなかに、この流れにのって守護大名の支配地を奪い、自らの家臣団を養って城下町を形成し、戦国大名として成長した者が、各地に出現している。例えば細川晴元は、家臣の三好長慶に京都から追放され、三好長慶の子義興は、その家臣松永久秀に毒殺されている。さらに

松永久秀は、将軍足利義輝を襲って自殺させるなど、日本全国に下剋上の風が吹き荒れた。こうした全国的な戦乱のなかで、戦闘方法は一段と集団戦化が進んでおり、戦闘の規模も次第に拡大している。

片手打の打刀時代

戦闘の集団戦化ということは、とりもなおさず戦闘で徒歩戦が主力になるということであるから、甲冑も防御より攻撃を重視した身軽な腹巻が主流になっており、胴丸を着用するのは、一部の上級武将に限られるようになっている。したがって、使用する刀も当然のことながら、圧倒的に打刀が多くなっている。この期の打刀は接近戦に適した軽快な片手打の打刀で、刃長が二尺前後から二尺二寸くらいの小振りの刀であるが、片手で振りまわして打ち切るのであるから必然的に反りが高くなり、先反りも強くなっている。

打刀は、身幅も少々広めで、年代とともにだんだんと先幅が広くなってきており、元幅と先幅の差が少ない、鎌倉中期の猪首切先の太刀を小さくしたような感じである。小振りではあるが、頑丈な打刀姿へと進化しており、片手打の打刀は明応から永正にかけてが全盛期である。

短刀は、懐中に隠し持つための懐剣が新たに造られるようになっている。このような懐剣は、下剋上の時代においては、他家を訪問した際など佩刀を預ける場合の用心としての必需品であり、大

流行している。このような懐剣は、室町中期になって初めて造られるようになった乱世の産物であるといってもよいであろう。

懐剣の形は、懐中に隠し持つという用途からして、かさばらないように刃長がだいたい五寸から七寸までの小振りでなければならない。茎は片手で一握りするだけの寸法があればよいのであるから、刃長に関係なく、ほぼ握り拳一つの長さになっている。また懐剣としての性格上、あまりかさばる外装はつけられず、簡単な外装をつけるだけであるから壊れ易く、壊れた時は、手近な布切れなどを茎に巻きつけただけの状態でも使えなければならなかった。懐剣の茎は、素手でそのまま握っても使えるように茎先を張らせて平肉をつけ、握り易くなっているのが通常である。

もう一つの特徴は、元重を厚く、先を薄くくさびのようにぶち込みやすい形に造っているのと、切先に人工的な強い内反りをつけていることであるが、いずれも刺突の便を考えての工夫である。内反りについていうと、自然な研ぎ減りによって生ずる内反りは別として、製作の当初から短刀に人工的な強い内反りをつけるのは、ほかの時代の短刀にはほとんど例がない。わずかに、鎌倉末期から南北朝にかけて流行した柄曲りの腰刀に見られるぐらいである。また懐剣の製作が多くなると、平造だけでなく、懐剣としての用途にもっとも適した造込みとして双刃造の懐剣が生まれている。

さらに室町中期以降の特色として、中間距離の刺突に便利な槍、薙刀、長巻あるいは巨大な野太

3. 室町後期〈天文元年（一五三二）～文禄四年（一五九五）〉

室町後期は中期に引き続いての戦国時代であるが、この期の初頭に鉄砲が伝来したことを契機として、戦闘方法は一大転換を強いられている。刀が片手打から双手打に変わるとともに、長い間続いた戦国時代がようやく終了した時代でもある。

まず後期の国内情勢を見ると、勢力を誇示していた大名は、中部では甲斐の武田、駿河の今川、相模の北条、越後の上杉、奥州では伊達、中国の毛利、九州の島津などが主なものである。これらの有力大名にとって勢力を拡大するには、軍事力だけでなく、経済力もまた必要欠くべからざる条件になりつつあり、それぞれが領内における産業の開発・育成や、商業活動の活発化を図った。そ

刀など、広範囲にわたって各種の武器が造られている。そのなかでも特に目立っているのは野太刀で、形は南北朝の大太刀に倣ったものともいえるが、性格的には少々異なっている。長巻や薙刀の代替、あるいはまたこれを進化させた形として使用されたのではないかと思われ、槍の盛行を見るようになって、これに随伴するような形で野太刀が使用されるようになっている。しかし、このような大きな太刀を自由に使うためには相当な腕力を必要とするのであるから、肉体的な条件もあったのであろう。数はあまり多くなく、むしろ特異な象徴的な存在であったのかもしれない。

の一環として関所を撤廃し、物流や人員移動の円滑化を図ることで、富国強兵策の主要な柱とする者が目立ってきている。

また、対外的には、天文以降に肥前の平戸や横瀬浦、豊後の府内、薩摩の鹿児島や坊ノ津などで、ポルトガル人やイスパニア人によって、欧州や中国・アジア諸国との間を中継する、中継貿易が行われるようになった。日本からは良質な銀を輸出し、代わりに主として中国産の生糸や絹織物などを交換売買して輸入している。これに、欧州産品や南方産品なども加わっており、やがて貿易港として堺や長崎が興隆してきている。輸出品にも刀剣や漆器などが加わり、輸入品にも鉄砲・火薬、鉄、鉛などが新たに見られるようになってくる。

このような異文化の相互移入をもたらす貿易とともに、人間や宗教も入ってきて、日本に大きな刺激を与えている。欧州からフランシスコ・ザビエルやルイス・フロイスなど、キリスト教の宣教師が来日し、布教を効果的に行っていて、その成果はキリシタン大名と呼ばれる大名の出現となった。このような文化的な背景があって、この期における軍事上の最大の事件は、天文十二年(一五四三)に中国のジャンク船が遭難して、乗客のポルトガル人とともに種子島に漂着したことである。

種子島の領主である種子島時堯が、ポルトガル人の所持していた鉄砲二丁を買い求めたことによって、わが国に初めて鉄砲が伝わったことになる。この新式兵器はたちまちのうちに全国に伝播

し、国内でも堺・坊ノ津・平戸などで製作されるようになり、優れた兵器の伝播する速さには驚かされる。

しかし、のちに時代を変えることになる鉄砲も、伝来直後は評価が低かった。命中度も低く、装弾に時間がかかるということで、はじめは単に威嚇のために使用する程度であった。戦国武将のなかでは、最初に鉄砲に注目した織田信長が堺に注文して大量に購入して新戦法を編み出し、天正六年（一五七八）の長篠合戦では、当時日本一と称されていた武田騎兵団を潰滅させるに及んで、従来の戦闘方法が鉄砲によって一大転換を強いられるに至っている。

これまでは、集団戦といっても各部隊の部隊長自らが陣頭で活躍し、個々の部隊長の力量の差が戦闘に際しての大きな戦力の差として評価されていたのが、この戦いによって騎兵の評価が相対的に低下し、替わって鉄砲隊を主力とした歩兵による戦力が再評価されるようになっている。

これによって、従来あまり重要視されていなかった足軽が重視されるようになる。これは、騎兵から徒士へと戦力の主体が移ったことを端的に物語るもので、徒士が軍事力の中心となる近代戦へと脱皮したといえる。そのため大名は、人員の動員力を高めるために、家臣が城下に居住することを要求するようになった。これに伴って、城も山城から堅固な石垣や天守閣を持つ平城へと変わっていくが、このように大きな変化が可能になったのは、その背景に築城術の進歩があったからでもある。

双手打の打刀時代

このように、合戦に歩兵の占める割合が高くなると、甲冑も従来までの小札で出来た胴丸や腹巻では隙間が多く、鉄砲や槍で傷つけられることが多いため、隙のない一枚の鉄板で出来た素懸や、切付札の具足が流行するようになった。やがて、南蛮胴のような堅固なものが現れてきたので、刀もこれに対応して刃長の伸びた重ねの厚い、がっちりとした丈夫な造込みのものが造られるようになった。そうなると、刀剣自体の持つ総重量が増えて、これを自由に使うには従来以上の体力が必要になったため、当然の流れとして両手で刀を使うように変化している。

このような流れによるかたちの変化は、片手打からいきなり双手打へというふうに変わったのではなく、まず茎が片手打のままで、単純に刃長だけを伸ばしたものが出てきている。これはもっと頑丈な刀が欲しいという要望に沿って、刀身の刃長だけが長くなったものである。刀身の総重量が大幅に増えたのに、使用方法が相変わらずの片手打というのでは体力がついてゆかず、現存する作例を見ると、ほとんどが大幅に区を送り、双手打の茎の長さに改造している。

片手打のままで、刃長だけを長くするといった試みは失敗に終わり、やがて刃長とともに茎ものびて、片手打よりも刀身の反りが幾分浅くなった、刃長が二尺三、四寸で、重ねの厚いしっかりした双手打の打刀姿が完成するのが、鉄砲伝来とほぼ同じくらいの時期である。このような変化は、従来説明されていたように、鉄砲が戦闘に導入されたためだけではない。戦闘そのものが、徒士戦

主体の近代的な集団戦化してきたことによって、多人数を相手にできる刀の必要性が増してきたことが、もっとも大きな原因である。鉄砲の伝来は、その働きを加速させたと考えるべきであろう。

短刀も刀と同じように、中期に比べると大振りになったのは一目瞭然である。これは、戦闘の規模が急激に大きくなってきて、中期のような私闘に近い小規模な戦いが少なくなり、懐剣の必要もなくなったからである。懐剣として多用された双刃の短刀も、刃長が伸びて大振りになり、フクラもふっくらとして、表に出して差す腰刀に変化している。

この期は、刀以外の武器も、中期に引き続き、ますます大量に製作されるようになっている。多数の敵に対処するための、中間距離用の武器の多いことが目立っており、槍では長柄の槍や、大身槍が出てくるが、槍に限らず、長巻などでも一時に五〇、あるいは六〇と大量に揃えるケースが目立ってくる。このような変化は、単に戦闘の規模が大きくなったためだけでなく、例えば、馬揃えのような大きな行事の際における示威のためという目的なども、幾分かはあったろうし、また、戦闘に際しても、このように特殊な武器を大量に揃えた部隊編成は、相手に威圧を与えたであろう。

また実戦に際しての効果は、相当に大きなものがあったはずである。

この期の特色として「数打(かずうち)」の存在を挙げなければならないが、うち続く戦乱のために刀や槍の消耗量は莫大であったと思われる。これらの補充や、大量に動員される兵士のための新規の需要に応えるには、従来のような注文打だけに頼る一品生産では到底まかないきれず、新たに、大量生産

システムを採用したことによって生まれたのが数打である。いってみれば、これまで注文服だけを作っていた洋服屋さんが、既製服も作るようなものである。例を備前鍛冶にとると、昔から数打の備前刀は、一番安いものは銘を「備州長船〇〇」と、既製品でも比較的高級品は「備前国住長船〇〇」と切り、注文打は俗名を入れて切る。流れとしてはその通りかと思うが、稀に備州長船銘の作で、注文打のなかでも、傑作と思われる出来のものを見ることがある。これは、この期の長船鍛冶の営業と密接な関係があるのであるが、数打の場合は、一回の取引が数十本単位で行われたであろうから、取引をするには、まず本数を揃えなければ取引が成立しないのである。注文の数を揃えるために、特製品として取っておいた注文打用の刀にまで数打銘を切って、そのなかに加えなければ数がまとまらない場合もあった。まれにみる数打銘の傑作は、おそらくそのような事情で生まれたものであろう。

この期も終わりに近い天正元年（一五七三）になると、織田信長が足利義昭を京から追放したことによって、足利尊氏によって創立された室町幕府は二三五年間に及ぶ幕を閉じたのである。その信長も、天下統一の目標達成を目前にした天正十年（一五八二）、京都の本能寺で明智光秀に襲われて自刃。信長の跡を襲った秀吉によって、天正十年（一五八二）には、早速太閤検地と呼ばれるようになった検地が始まり、まず、山城国での検地が始まった。この検地によって大名知行制の基盤が確立し、それまでの荘園制度が完全に消滅することになって、封建制度の確立に一歩近づいている。さらに、

翌天正十一年（一五八三）に賤ヶ岳の戦いで柴田勝家を破った秀吉は、大坂城の築城を始め、豪華絢爛たる桃山文化の幕が開けられ、天正十五年（一五八七）には聚楽第が完成している。

その間の天正十四年（一五八六）に秀吉は太政大臣に就き、豊臣姓を賜っているが、天正十六年（一五八八）には兵農分離を明確にするために、京都方広寺の大仏建立の釘にするという口実を設けて、全国的な規模で僧侶や農民の武器を没収することを定めた法令を出している。これが世にいう「刀狩令」であり、この法令によって身分制度の確立を図り、封建制度は第二段階に踏み出しており、秀吉は天正十八年（一五九〇）、ついに小田原で北条氏を滅して、信長が念願としていた全国統一を完成している。信長によって、足利幕府が崩壊させられた天正元年（一五七三）から、慶長三年（一五九八）に豊臣秀吉が死去するまでの二五年間を、政治史では安土・桃山時代と呼んでいるが、政治面や文化面では、確かに大きな変化が認められる二五年間であった。

これを色彩でたとえると、それまでの足利時代が鼠色で象徴されるとすれば、安土・桃山時代は真っ赤な太陽か、きらめく黄金のような強烈な個性の時代である。個人の人格というか性格が、どれだけ時代を変貌させられるかの、見本を提示するような、時代の変化であった。

刀剣史の上では、新しく生まれた双手打の姿が、より一層洗練された打刀姿として完成した時期である。天文・永禄のまず頑丈さが要求された姿から、使用の利便や効果に配慮した打刀姿が完成をみたのである。すなわち、天文・永禄の刀よりは、刃肉の肉どりがすっきりしてきて、重ねも幾

分薄くなり、反りも幾分浅めになって、総体に鋭利な感じが増している。短刀も、刀と同様な変化が見られるが、一番目立つのは、フクラの極端といってもよいほどに枯れた、じつに鋭い感じの短刀になっていることである。次の慶長の短刀と比べると、鋭利さと、おっとりした感じの違いがはっきりとしており、両者は好対照をなしている。

八、江戸時代 〈慶長元年(一五九六)～慶応三年(一八六七)〉

江戸時代は、織豊二氏によって天下統一の業が成ったあとをうけて徳川家康が政権を担当するようになってからの時代を、幕府の所在地にちなんで江戸時代と呼んでいるのであり、江戸時代がどこから始まるかについては、いろいろな説がある。まず、慶長三年(一五九八)に豊臣秀吉が没するまでを安土・桃山時代とし、以降を江戸時代とする説。慶長五年(一六〇〇)関ヶ原合戦によって家康が大勝利を得て、事実上天下の権が家康に帰してからとする説。さらに、慶長八年(一六〇三)伏見城において家康が後陽成天皇から征夷大将軍に任ぜられ、江戸に幕府を開いてからを江戸時代とする説など、いろいろである。

刀剣界では明治ごろまで、関ヶ原合戦によって安定的な平和がもたらされたとして、慶長五年(一六〇〇)からを新刀時代とする説が有力で、新刀時代を江戸時代と同意語のように使っていたようであるが、これを時代の流れという大きな観点から捉えると、慶長元年(一五九六)からであっても大した違いはないと思われる。本書では、江戸時代を区切りのよいように、慶長元年(一五九六)からとして、慶応三年(一八六七)に徳川十五代将軍慶喜が朝廷に「大政奉還」を申し出て、徳川家

114

康以来三六五年間に及ぶ徳川幕府が崩壊するまでを江戸時代とした。

江戸時代は中央集権的封建制と、これに伴う身分制度が確立され、政治が安定して平和が維持できた時代であり、各大名の城下町が政治経済の中心地となっている。刀工も製品の需要が多い城下町に住むようになり、大名もまた戦時の武器確保を目的として、これを保護している。

さらに、江戸時代の刀剣を新刀と称するのは、刀剣地鉄そのものが従来の小規模製鉄方式から、新しく大量生産方式へと大きく変化したという面から捉えて区別しているのである。従来の小規模製鉄方式による地鉄を主たる材料とした時代の刀を古刀、江戸時代以降の新しい大規模タタラ方式による製鉄による材料で造られたものを新刀期の刀とし、さらにこれを製鉄方式の異なりによって新刀期と新々刀期に分類している。すなわち新刀期を慶長元年（一五九六）から宝暦十三年（一七六三）までの一六七年間とし、新々刀期を明和元年（一七六四）から慶応三年（一八六七）までの一〇三年間とした。

なお、刀の姿・造込みの変化などから、新刀期を「慶元新刀期」「寛永新刀期」「寛文新刀期」「元禄新刀期」「刀工受難期」の五つに、新々刀期を「寛政期」「化政期」「天保期」「最幕末期」の四つに分類した。

1. 新刀期 〈慶長元年（一五九六）〜宝暦十三年（一七六三）〉

　江戸時代の刀剣を考える時に、もっとも留意しなければならない点は、まず第一に刀の姿を変化させる要因が従来と全く変わってきているということであり、さらに刀の原材料となる鋼の生産方式が一大変化をなしているという二つの事実である。
　まず刀の姿の変化についてであるが、室町末期までの刀剣は、戦闘方法の変化に即応してその姿がもっとも戦闘に適した合理的な姿へと変遷している。すなわち、実戦の裏づけによって変化したものであるから、同一の戦闘方式をとっているところは全国どこでも大同小異であり、この枠から大きく離れて自らの不利益を招くということは考えられなかった。
　しかし、江戸時代になって戦争がなくなると、戦争による刺激がなくなったのであるから、刀の姿も、同じ攻撃兵器である火縄銃のように、百年一日の如く旧態依然とした形状で造り続けてもよさそうなものであるが、刀の場合は火縄銃と違って、戦争が終わってからも慶元新刀期、寛永新刀期、寛文新刀期、元禄新刀期というように大きな時代の流れとともにその姿が変化している。
　その軌跡をたどってみると、江戸時代の刀姿が変化したもっとも大きな要因は社会情勢の変化であり、これが政策的なものであれ、また経済生活に基づくものであれ、とにかく社会の流れを大きく変える時流と時を同じくして変化している。

116

江戸の刀姿は、たとえば武断政治の影響と寛文新刀や、町人文化ともいうべき元禄文化の発達と元禄新刀というように、社会情勢から刺激をうけてその姿を変えていることが明らかである。

戦国時代までの変化に見られるような、生命に直結するという意識は幾分甘くなっており、その結果、実用上の制約は緩やかになって、必ずこうしなければ致命的な不利益を蒙るというほどの強い必然性がないので、時代ごとの変化にもゆるやかな面がある。たとえば剣術の流派などによって影響をうけることもある。薩摩の示現流や、小振りな刀を使う熊本の伯耆流など、わずかではあるが、同時代の刀姿と異なる、その地方における剣術上の使用目的を優先させたものがみられるし、寛文新刀姿などは幕府の政策に起因する姿であるということもあって、棒のような姿は、幕府のお膝元（ひざもと）である江戸でもっとも顕著であり、大坂、九州というように江戸から遠くなるに従って、その影響が希薄化している。

また、刀剣の原料となる材料鉄も、これまでのような二次加工によって鋼にする間接製鋼法から、大規模タタラによる直接製鋼が可能になってきている。室町期までの鍛冶が、現代刀工が行っている自家製鋼よりも劣る能率の悪い小規模なタタラで、単なる環元鉄の塊にすぎない材料鉄を精製して刀を製作していたのに比べると、より簡単に不純分の少ない鋼が直接製鋼法で大量に造られるようになり、その結果として、美しい地鉄の刀がより簡単に造れるようになっている。すなわち、戦国時代が終わり平和な時代になったことによって、諸産業が急激に発達してきたのに加えて、新た

に徳川幕府が江戸を起点とする東海道（京都まで）、中山道（草津まで）、日光道（日光まで）、奥州道（白河まで）、甲州道（下諏訪まで）の五街道を幕府の直轄とし、道中奉行に支配させたことによって交通網が整備され、さらに、大名の参勤交代が義務づけられたことによって交通網の発達が加速していった。このような交通の急激な発達によって、物資や製品の搬送が容易になっている。こうして製品の搬送が容易になると、あらゆる需要が急速に拡大しており、製鉄事業のほうも、商圏が拡大したことによって生産の規模が急速に大きくなってきた。

寛永ごろになると、すでに産業ともいうべき全国的な規模にまで発達していたものと思われるが、その結果、生産技術の向上で、不純物も少なくなり、品質が均一化している。また、価格も次第に経済的なものに低下してきているので、市販の鋼が価格的にも求めやすくなってきている。寛永を過ぎるころからは、多くの鍛冶が、大量生産によって造り出された鋼と自家製鋼を併用するようになっていたものと思われる。

現存する作例から推測すると、刀剣材料としての原料を全面的に直接製鋼法による鋼に依存するようになったのは、新々刀期に入ってからと思われ、新刀期にはまだ、市販の鋼を全面的に使っていたかどうかは疑問である。一部は自家製鋼に頼ったり、また、下級の市販鉄や古鉄を再加工して使用したりしていたものとみえて、一部刀工の地鉄には、明らかに鉄鉱石を原料としたと思われるものを散見する。

118

1-1. 慶元新刀期 〈慶長元年(一五九六)〜元和九年(一六二三)〉

室町末期の天正十年(一五八二)、秀吉によって太閤検地が開始され、これによって中世以降長く続いた荘園制が崩壊させられており、次いで天正十六年(一五八八)には秀吉は刀狩令を発して、僧侶や農民の武力による反抗を制した。これによって兵農分離を実現するとともに、天正十九年(一五九一)には全国の戸口調査を実施するなど、秀吉は、その天才的な構想と才覚でもって、封建的身分制度の確立に向けて着実な歩みを続けた。

秀吉によって戦国時代が終結させられたが、慶長三年(一五九八)に秀吉が没すると、実力者である徳川家康と反目する大名たちとの間で緊張が高まり、慶長五年(一六〇〇)に家康が会津の上杉景勝を討とうとしたことをきっかけに遂に戦端が開かれた。家康を頭にする東軍と石田三成を中心とする西軍が天下を二分して戦った。この関ヶ原合戦の結果は東軍の大勝利に終わり、この勝利によって家康が事実上の天下の主となった。

家康は、慶長八年(一六〇三)に征夷大将軍となり、江戸に幕府を開き、秀吉のあとを引き継いで封建制度確立を軌道に乗せている。慶長十年(一六〇五)には、秀忠が二代将軍となっているが、これによって将軍職は徳川家によって世襲されることを世に示した。この期は、政治的には秀忠による「武家諸法度」や「禁中並公家諸法度」の発令により、徳川幕府の行政面の整備が一段と進んだ。

軍事的には、元和元年（一六一五）に大坂夏の陣において秀頼とその母である淀殿の自害によって豊臣家は滅亡した。これによって戦争は根絶されており、徳川に対する敵対勢力は払拭され、「元和偃武」といわれるように、これ以降一揆を除いて戦争は根絶されており、刀剣の変化の方式さえも変えるに至っている。

この期を刀剣の面からいうと、関ヶ原役、大坂冬の陣、大坂夏の陣と続いた一連の戦役は、戦国の反省期でもあり、まだ戦国の延長線上である仕上げの時代であったともいえるが、これを姿や造込みから見ると、明らかに平和の到来を予感させるものがある。すなわち、元亀・天正と戦闘の続いた時代の経験を参考にして、天正の刀姿から見ると身幅広く、重ねが厚くなった頑丈な造込みになって、一段と力強さを強調しており、一見、天文・永禄への回帰かと思わせるものがあるが、よく見るとやや先反りが目立つようになっている。特に小脇指に見る先反りは、あたかも蝋燭の炎が消える一瞬に強い光芒を放つように、先反りのつくのが特徴の室町よりも、なお一段と強い先反りのつくのが目立っている。このような刀姿を見ると、南北朝期の大太刀を磨り上げて使用した際の、使い勝手の良さを取り入れたかと思われる点が多く、さらに、これに武器の反復使用を可能にといった経済性も加味して生まれたのが、この姿であったろうと考えられる。

細部についていうと、切先は天正のような鋭利な感じで、フクラの枯れたものは見られず、フクラがふっくらとしてきているのが見どころであろう。短刀・脇指も刀同様に、幅広で重ねが厚めになった豪壮なものが多く、特に小脇指には前述したように先反りが極端に強く、まるでひっく

120

1-2. 寛永新刀期 〈寛永元年（一六二四）～承応三年（一六五四）〉

この期は、元和九年（一六二三）に徳川家光が三代将軍となって「寛永の治」が始まってから、家光が没するのと時を同じくして起こった「慶安の変」のあたりまでであろう。

寛永十四年（一六三七）に、天草で起きたキリスト教徒を中心とする反乱である「島原の乱」や、慶安四年（一六五一）に由井正雪が浪人を集めて倒幕を企てた「慶安の変」など、局地的な揺り戻しはあったものの、幕政の基盤が確立した時代である。また、徳川幕府による中央集権政治がよう

り返りそうなものを見る。

地鉄は、室町の地鉄とさほど大きく異ならないものとたと思われるものとがあるが、総体に肌立ったものが目立っている。これは、新しい製鋼法がまだ発展途上にあったことに加えて、相州伝全盛の時代相と無関係ではなかったであろうが、それでも一見して新刀と見えるきれいな肌に変わっている。

刃文もやはり沸出来で、相州風の華やかなものが目立っているが、どちらかというと、本科をそのまま写すというよりは、たとえば吉道の簾刃にみるように、本科を手本にして自らの解釈で新工夫を加えたものが目立っている。

く定着し、将軍と大名によって支配される幕藩体制が完成している。

対外的には、家康による禁教令の徹底が図られて、元和九年（一六二三）のイギリス人による平戸商館の閉鎖、翌寛永元年（一六二四）のイスパニアとの国交断絶となって、時代の流れは鎖国に向かって動いている。寛永十年（一六三三）には奉書船以外の海外渡航を禁止するとともに、海外居住五年以上の日本人の帰国を禁止、同十二年（一六三五）には外国船の長崎以外への入港を禁止、日本人の海外渡航と帰国を厳禁し、さらに寛永十八年（一六四一）に、オランダ商館を長崎出島に移したことによって、鎖国政策が完成している。

このような国内における政治的な安定と、これに伴う学芸、文化の発展を背景として、この期の刀剣は新刀・新々刀期を通じてもっとも美しい、均整のとれた寛永新刀姿が定着している。この姿は、日本人の感性をもっとも優美な形に表したものといってもよいであろう。刀の姿は、寛永の初めには、まだ元和の面影を残した先身幅がまだ少し広めになっった強い姿のものが落ち始めて、元身幅と先身幅の差がころあいで、踏張りがつき、切先は中切先で、反りに太刀の面影がうかがえるような優しい反りがついて、均整のとれた、じつに美しい打刀姿が定着していった。慶安・承応ごろからは切先が少し詰まり始めている。まず最初に先身幅が減じ始めて、これと同時に反りが浅めになり、寛文新刀への移行が始まる気配が認められる。

地鉄は、この期あたりから次第に大規模なタタラで生産された鋼を使用する鍛冶が多くなったも

1-3. 寛文新刀期 〈明暦元年（一六五五）〜天和三年（一六八三）〉

のと思われるが、まだ古鉄を卸して造ったり、自家製鋼的な小規模タタラで生産した地鉄を使う場合もあった。北陸鍛冶などには、明らかに鉄鉱石を環元した原料鉄を使ったと思われる地鉄で、北陸肌が出た地色が黒ずんでザラついて肌立ったものを見ることがある。

刃文は種類が多く、あらゆる刃文を焼いているが、一番目立つのは互の目主体の乱れであろう。茎は形が先細で、茎丈の長く細長い形になっているが、近代に入ると新軍刀の規範を定めるにあたり、いろいろと試験や研究をしているが、結論としてこの寛永の茎がもっとも実用的に勝れているということになり、新軍刀の茎は、この形に決まっているほどで、茎を見ると細長くてキリッとしており、次の寛文新刀期の茎との違いが一目瞭然である。

幕府は、慶安四年（一六五一）四月に三代将軍家光が死去して、家綱が四代将軍に就くと、施政方針を文治政治策に転換している。

江戸幕府創立以来、三代にわたって幕藩体制を強化するためにとられた武断政治のひずみにより、巷に扶持を離れた浪人があふれ、社会不安を醸成している。家光の死期まもなく起こった「慶安の

変」によっても知られるように、武士の就職活動は困難になっていたが、この事件をきっかけとして、幕府は文治政策へと方針を転換することとなる。

武士の表芸である武術で就職しようとする動きと、もうひとつは元和偃武から遠ざかるにつれて実戦経験のない武士が増えたことから、実戦の経験に代わるものとして道場剣術が流行している。

このような流れのなかで、道場で使用する道具も木刀よりは竹刀が主流になっている。その代表的なものが新陰流の袋竹刀である。袋竹刀は割竹を皮で包んだもので、木刀と違って実際に叩き合うことのできる実戦的なものであり、盛んに稽古で用いられた。そのため刀も似た使い方のできる寛文新刀姿と呼ばれる棒のような刀姿が全盛となる。寛文新刀は姿が悪いといって嫌う人もあるが、これは、寛文という時代の証拠ともいうべき刀姿なのであるから、仕方のないことである。

この期の作刀は、刀・脇指が多く、短刀はまれにしかみることがない。これは、正保二年（一六四五）七月十八日に幕府が武士の服制について大小の寸法そのほかを制定しており、この時に短刀が武士の服制の必需品から除外されたために、全国的に短刀の制作が激減していることによる。新々刀期になって、再び需要が生まれてくるまでの間、短刀の制作は稀である。

また、寛文新刀姿には地域差があって、寛文新刀姿の特徴が最も顕著に表れているのは、幕府のお膝元の江戸鍛冶であり、影響の最も少ないのが肥前鍛冶であろう。江戸と肥前の中間に位置する

124

大坂鍛冶には、江戸ほど極端ではないが肥前よりは大分寛文色が強いところをみると、江戸からの距離が遠くなるにしたがって、寛文新刀姿の影響が希薄化していると考えられる。

最も顕著に寛文という時代を代表する江戸の寛文新刀の姿は、第一に棒のように反りが浅く、元身幅が広く、先身幅の狭い、元身幅と先見幅の差が極端に大きい刀姿で、切先が小切先になって、フクラがふっくらとついている。

また、刃文についていうと、新しい刃文として数珠刃や濤瀾刃が出ているが、各地でそれぞれ刃文の好みが微妙に異なっている。江戸鍛冶が比較的に地味なのに比べると、天下の台所をもって任じていた大坂では、濤瀾刃のように華やかなものが好まれており、各地方による好みの違いがはっきりと表れている。

1-4. 元禄新刀期〈貞享元年（一六八四）〜享保二十年（一七三五）〉

元禄新刀期は、幕藩体制も一応安定しており、経済活動が活発化したことに伴って、町人が台頭してきた時期である。すなわち、前期の終わりごろからピークを迎え始めた新田開発も軌道に乗り、全国の耕地面積が寛永ごろに比べてほぼ倍増しており、農民の間でも次第に商品作物の栽培などが広範囲に行われるようになってきた。また、林業、鉱業などの諸産業も、次第に発達してきている。

その一方では、参勤交代制度の実施などで海陸の交通が整備され、これがさらに産業の発達を促すことになり、商品流通が一段と活発化している。

このような経済分野の発達が著しくなったことが、これにたずさわる商人に富が集中するという結果をもたらしている。富の偏在が身分制度の枠を越えて商人に力をもたらすようになり、大坂・京都を中心とする上方商人のなかから、新しい元禄文化が生まれている。この期の文化は、五代将軍綱吉の時代を中心として、町人の蓄積された財力と、幕府の文治政策を背景に生まれた文化であるが、この文化の特質は、現実主義という面が強く、また一面では優美や華やかさを伴った文化でもある。

元禄文化は、刀にも大きな影響を与えており、刀は、剛健な寛文新刀に対する反動ともいうべき優しい刀姿に一変している。元禄新刀姿は、元禄の華美をそのままに具現した優しい刀姿であり、寛文新刀からの移行は、寛文新刀期末の天和ごろに、まず切先の長さが伸び始めるとともに、先身幅が元身幅に対して頃合いの身幅に広がり始めている。

続いて反りが深くなり、全体に優しさの目立つ均整のとれた刀姿になっているが、その変化は切先から始まっているのが注目すべき点であろう。また、どちらかというと身幅、重ねも頃合いのものが多いが、なかには剛健さを好む者もあったようで、これらの武士の注文によると思われる作には、慶長新刀に紛れるような姿のものをみることがある。

126

刃文には、技巧的なものが目立つようになっており、例えば三品派の「住吉」や「富士見西行」など、極度に人工的な技巧を凝らした刃文が目立っているが、これも、元禄文化の一端をみることであろう。

なお、この期の刀で特に目立つ点は、脇指寸法の刀に豪華な外装を付したものをみることであるが、一説に、当時の豪商の注文によるものという。町人文化ともいうべき元禄文化の反映であろう。

このような元禄の華美に反発したのが八代将軍吉宗であり、享保元年（一七一六）紀州家から入って将軍となると、直ちに享保の改革に着手している。その一環として享保四年（一七一九）、老中久世大和守に命じて、諸大名から領内の鍛冶名を書き出させ、同六年（一七二一）諸国の代表工を江戸の浜御殿に召し出し、自らの眼前で鍛刀させた。その結果、成績優秀と認めた薩摩の主水正正清と一平安代、筑前の信国重包、紀州の四代重国に一葉葵紋を切ることを許している。

ほどなくして、享保十七年（一七三二）に江戸時代における三大飢饉の始まりである「享保の大飢饉」に見舞われ、翌年（一七三三）には江戸で凶作による米価高騰にあえぐ庶民が「享保の打ちこわし」を起こした。また、幕府や諸藩の年貢徴収の強化に反発して各地で百姓一揆が起こるなど、幕藩体制が動揺し始めており、将軍といえど個人の力では時代の流れを変えることはできなかったようである。

1–5. 刀工受難期 〈元文元年（一七三六）～宝暦十三年（一七六三）〉

刀工受難期には、産業・商業の発達に伴って商人による蓄財が著しい反面、百姓は豪農と貧農の二分化が進んでいる。武士階級は、相変わらず戦時編成のままの多数の武士を扶持しなければならないにもかかわらず泰平の世相が奢侈を誘うので、定まった年貢に頼っている財政が圧迫されるのは当然であった。一方では都市の貧民による「打ちこわし」と呼ばれる米屋・質屋・酒屋などを襲撃して略奪する暴動が起こっており、農民の間では貧農を主とした百姓一揆が起こるようになっている。

このような危機を脱するために、大名は家臣に対する半知借上げと称する実質上の扶持の削減と、豪商からの大名貸しといわれる借金政策に頼り、その返済を年貢の増徴によって切り抜けようとしており、幕藩体制はゆっくりと崩壊に向かい始めていた。その一方で宝暦八年（一七五八）、竹内大貳が尊皇論を説いて追放されるなどの、新しい時代のうねりが起き始めている。

このような時代では、武士も武芸よりは財政的手腕のある者が重用されるように変わっており、これに加えるに武士階級の困窮化から、刀工に対する新規の注文は途絶え、多くの鍛冶が野鍛冶に転向したり廃業したりしている。わずかに、幕府や藩から扶持を受けて生活を維持することが可能な抱え鍛冶のみが、刀匠として残っているにすぎない。刀工の受難期であり、作例ははなはだ少ない。

128

作風は、総体的には元禄新刀期の享保ごろの作風をそのまま継承しており、基本的には大きな変化はない。稀に刀を注文する需要層の多くが、武芸に熱心な武士や個性の強い人である。ために、注文主の属する武芸の流派や好みに合わせたものも多い。なかにはガッチリとした力強いものや、反りの少ない寛文の風を残したようなものがあって、必ずしも時代の枠内に収まらない作風のものを見る。

2. 新々刀期 〈明和元年（一七六四）～慶応三年（一八六七）〉

松平定信の「寛政の改革」によって、文武の奨励と士風の刷新が断行されたのを契機に、刀工受難期はようやく終わりを告げた。十五代将軍徳川慶喜によって徳川幕府が朝廷に大政を奉還するまでの、およそ一〇〇年間を新々刀期としているが、人によっては、日本刀の全期間を古刀と新刀の二つだけに限定し、新々刀期を設けない場合もある。しかし、考えてみると、古刀と新刀の違いというのは、結局は材料である鉄の違いであり、小規模な自家製鋼的な規模で鉄あるいは鋼を製造していた手造りの時代を古刀期とし、近代的なタタラ製鋼によって大量に製造されるようになった直接製鋼法の鋼を原料とする時代の作を、新刀と称しているのである。

江戸後期になると、最新の西洋技術による安価な鋼に触発されて、反射炉の築造などが行われる

ようになった。この期には、大量生産による一段ときれいな鋼が造られるようになり、それに伴って安価な鋼材の輸入が次第に現実のものになろうとしており、時代の流れとしては、和鋼の生産そのものが前近代的な製鉄技術になろうとしていた。事実この期をもって和鋼の生産はほぼ終了している。日本は、製鉄技術の一大改革期を迎えようとしていたのである。

したがって、この期の刀は、従来より一段と精良な新しい鋼を使用して製作されており、鑑定面からみても、地肌が「新々刀地鉄」という、よく詰んできれいな無地風の肌になるので、一見して製作年代を鑑別できるから、新刀期のあとに「新々刀期」を設けるのは、合理的であり、かつ必然性があると考えている。

さらにもうひとつ、新々刀期を通観して目立っているのは、従来の古刀期や新刀期と異なり、この期は全く異なる様式の刀が同時に製作されるようになり、さらにこの傾向が、年代が降るほどに強まっているということである。新々刀期という時代は幕藩体制が崩壊に向かって進んでいた時代であり、幕府の力が衰えて、すべての面で全国的な統一を保つのが難しくなっていることもあって、新刀期までのような全国どこでも横並びといった流れが見られなくなっている。

政治的には勤王・佐幕に大別されるが、それぞれの藩が独自の動きを示すようになってゆき、世相も一段と多様化が進んでいくなかで、刀剣にもこのような多様化が認められるようになっているのは、むしろ当然の流れといってもよいだろう。そしてまた、このような多様化の動きは単なる現

130

象のひとつとして見過ごされがちであるが、その根幹にあるものは、刀剣がすでに武器としての絶対的な優位性を失いつつあったということを示している。最幕末期になると、この変化が頂点に達しており、刀剣に替わって次第に火砲がその地位を占めるようになる。次の明治期になると、刀剣と火器の地位は完全に逆転するに至っている。

新々刀期を、時代背景と作例に見る作風の変遷をからめて細分すると、寛政期を明和元年（一七六四）から享和三年（一八〇三）まで、化政期を文化元年（一八〇四）から文政十二年（一八二九）まで、天保期を天保元年（一八三〇）から嘉永六年（一八五三）まで、最幕末期を安政元年（一八五四）から慶応三年（一八六七）までとする四区分になる。

2-1. 寛政期〈明和元年（一七六四）～享和三年（一八〇三）〉

この期は、幕藩体制下におけるひずみの一つである財政悪化が特に目立っている時代である。うち続く凶作や天明の大飢饉によって、農民の階層化が一段と進んでおり、農村は荒廃して百姓一揆が頻発するようになってきた。幕府は、このような財政危機に対処する手段として、商人に独占的な座を結成させて株仲間から運上金・冥加金を上納させることによって、財政への再建を図ろうとしているが、これが賄賂の横行につながり、世に田沼政治と呼ばれるような世相の悪化を招いてい

る。天明六年（一七八六）十代将軍家治が没すると、田沼意次が失脚。吉宗の孫にあたる白河藩主の松平定信が老中首座に就任し「寛政の改革」に着手しているが、この改革は、まず田沼政治を否定して政治と風俗の粛正に乗り出すとともに、文武の奨励・士風の刷新を図って、支配階級である武士の権威の回復をめざしている。

経済面では、乱発された株仲間を抑制し、物価引き下げ令や倹約令を出しているが、農村の疲弊がはなはだしく、大量の離農者が発生した。これらの人々は都市に流入し、都市では物価高に苦しむ人々が打ちこわしに走ったりして、改革は失敗に終わっている。

しかし、このように経済面の悪化に悩まされる時代であるにもかかわらず、文武の振興によって、武士の権威の確立を重視するという政策がとられた。このような時代の背景に支えられて、刀剣の製作は再び活発化してきた。各地では、情熱を燃やす優秀工が輩出して鍛刀技術の向上に努めており、これらの鍛冶の作例にみる平均点は高く、寛政期には新々刀期における第一次の黄金時代を迎えている。この期の代表工を挙げると、摂津の尾崎助隆、江戸の水心子正秀、因幡の浜部寿格、薩摩の奥大和守元平、伯耆守正幸などがいずれも名工である。

この期の作例を見ると、刀は原則として享保以降、宝暦に至る間の、元身幅と先身幅の差が頃合いで、優しい反りのついた刀姿を基本として、これに力強さの加わった刀姿になっており、身幅を広く、重ねを厚くして、反りが浅めになっている。これを前期の刀姿に比べると、一番目立ってい

132

るのは先身幅が広くなっていることであり、段平（だびらふう）風が強くなっているが、まだ完全な大切先になったものを見ない。脇指、短刀も刀と同様、幅広のしっかりとした段平風の造込みになっている。この期から再び短刀の製作をみるようになるが、まだ数量的にはさほど多くない。

地鉄はそれまでの新刀地鉄と異なって、肌が一段とよく詰んで細かな地沸がつき、一見無地にみえるほどのきれいな肌になっている。一見して新々刀地鉄と鑑されるが、これを新刀期の作に比べると、どちらかといえば大坂新刀のなかの上々の肌に一番近く、きれいという点では、表面的には両者にほとんど甲乙は付けられない。強いて両者を比べてみると、大坂新刀のほうに力強さというか、地肌が持つ力の強さというべきもので勝る点が見られる。

刃文は、濤瀾刃に代表されるような華やかな刃文が圧倒的に多い。すなわち、注文する側の立場からすると、初めて刀を持つならば自分の気に入った良い刀を持ちたいが、経済的には無理であるということで、刀工に自分の持ちたい刀を写させたものが多かったということであろう。

終戦後に進駐軍の命によって作刀活動が中断されたのちに、再び作刀が再開できるようになった昭和二十八年（一九五三）ごろの作に、一文字や相伝上位の作に倣った作刀が目立つが、寛政期と同じような製作の背景があったと思われる。

2-2. 化政期 〈文化元年(一八〇四)〜文政十二年(一八二九)〉

化政期とは、文化と文政という二つの年号の字をとって「化政」と称しているのである。江戸末期を代表する化政文化の最盛期であるが、この「化政文化」というものは、経済力を強めてきた江戸の町人のなかでも、札差や両替商、問屋など特に富裕な町人のなかから生まれた文化であり、またこの文化は二つの面を持った文化である。すなわち、これらの富裕層が士農工商という身分階級の拘束に対する不満をもとに、皮肉や風刺で封建支配を批判するという面と、もう一つの「通」とか「粋」を表面に出した趣味的な面との二面性を持った文化であり、文芸・芸術の面で長足の進歩を遂げている。また工芸に関しても、職人が明治期に次ぐ集中力を発揮した時代であり、これらの職人が技の極限に挑み、江戸時代では最高の技術をみせた作品を残した時代でもある。刀剣関係についても刀装や刀装具に見事な作例を残しているが、繊細で江戸風の強いものが目立っている。

この期の背景を見ると、学芸の面では田沼時代から引き続いた開放的な風潮のなかで蘭学の研究が続いており、文化十二年(一八一五)に杉田玄白が『蘭学事始』を著すなどしているが、その一方では外国が日本を狙って調査・研究の触手を伸ばしてきている。文化十一年(一八一四)には、オランダ商館のドイツ人医師で日本の医学にも大きな影響を与えたシーボルトが、帰国に際し、国禁の日本地図を国外に持ち出そうとして強制退去を命じられるという「シーボルト事件」が起こっ

ており、蘭学に対する締めつけは次第に厳しくなっている。

対外的な面では、外国との接触が次第に多くなって、ロシア使節レザノフの長崎来航をはじめとして、これまでもロシア船との交渉の多かった蝦夷地の全域を、文化四年（一八〇七）に幕府は直轄地とし、これに伴って間宮林蔵の樺太探検が行われており、その一方で、長崎ではイギリス船フェートン号事件が起こり、国後島ではロシア軍艦の艦長ゴロウニンを捕えた「ゴロウニン事件」など事件が頻発している。

このような状況を踏まえて幕府は、文政八年（一八二五）に異国船打払令を発布したが、寛政期に林子平が『海国兵談』を刊行して処罰されたことなどもあって、外国への関心が高まっている。幕府の対外政策は右往左往しており、武士階級には、外国との軋轢を生み出している世相に応えて、いざという時の出陣に備えて武器を製作して準備する者が増えている。

この期の刀は、流れとしては、いざという時の出陣を意識した人の注文によるものが刀姿の主流であり、これらの人の考えのなかには、出陣といえば伝統的な太刀という潜在意識があったのか、現存する作例を見ると、太刀の面影の強い刀姿が目立っている。これを検討すると、戦闘に使用するためには太刀を基本に考えるが、普段の差料としても使いたいということで、両方に兼用できるように妥協して造ったからであり、このような考えがこの期の一つの流れになっている。

これを寛政期の作例と比べると、元身幅と先身幅に差が出てきており、身幅もこころもち狭めに

なって、切先は尋常な中切先か、中切先が詰まりごころになるかして、反りが高めになって優しさが感じられるようになっている。総体に太刀の風が強く、茎は上身に対応して反りがついて、太刀の影響が認められ、粋を主張する化政文化の影響もあって、ちょっと華奢なところがある独特の刀姿になっている。短刀の製作も、前期に引き続いて漸増が目立っている。

このほかには、前期の寛政期に続いてその影響を残した作や、次の天保期に入る前の、その先駆的な作があるが、これらの作はいずれも幅広でしっかりとしており、その割合は半々といったところであろう。

また、この期以降の刀剣関係で特に目立った現象としては、稀にではあるが、明確に西洋文化の影響が感じられる外装や、外国の文字を文様に採り入れたものなどを見るようになっており、時代背景の変化がこれらの作によってうかがえる。

2‐3. 天保期 〈天保元年（一八三〇）～嘉永六年（一八五三）〉

この期の初めに奥羽、関東、北陸から始まった天候不順が全国に拡大して、江戸期における三大飢饉の一つ「天保の大飢饉」が起こっている。このような大飢饉を契機に、農村の荒廃が百姓一揆、打こわしなどを呼び込んでおり、大坂では餓死者が続出している。天保八年（一八三七）には大

坂東奉行所元与力の大塩平八郎が門弟三〇〇人を率いて、「大塩平八郎の乱」を起こして幕府に衝撃を与えている。ほぼ同じころの天保十年（一八三九）には、幕府が、鎖国政策を批判した容疑で渡辺崋山（かざん）、高野長英らを逮捕するという「蛮社の獄」が起こっている。

対外的な面では、天保八年に浦賀に入ったアメリカのモリソン号を、浦賀奉行が砲撃するという「モリソン号事件」が起こり、弘化元年（一八四四）にはオランダ国王が浦賀に来て通商を求めるなど、ロシア、イギリス、アメリカなどからの開国を求める圧力が次第に強まっている。

さらに弘化三年（一八四六）には、アメリカ人ビットルが浦賀に来て通商を求めるなど、ロシア、イギリス、アメリカなどからの開国を求める圧力が次第に強まっている。

このような内憂外患に対処して、天保十二年（一八四一）には、十一代将軍徳川家斉が没したのを機に、老中水野忠邦を中心にして「天保の改革」が始まり、株仲間の禁止や奢侈禁止・倹約令・人返し法・上知令など幾多の改革が試みられたが、結果はいずれも失敗であった。

その一方では、薩・長・土・肥など九州・四国の西南の大藩がいずれも藩の権力を強化し、中・下級武士を藩政に参加させ、新興の地主や商人との結びつきを強くして、経済力の強化を図って政治的な危機を克服しており、全国的に門閥政治に対する反省が生まれて、人材登用が政治の一つの流れになっている。

このような、内憂外患こもごもの世相を反映した旺盛な刀剣需要に支えられて、この期の鍛冶が製作した作例は、いずれも入念で出来の良いものが多く、新々刀期の作を通観すると、やはり寛政

と天保に出来の良いものが集中しており、天保期は寛政期に次ぐ第二の黄金時代となっている。

この期の作例は、刀、脇指、短刀が多く、まれに槍や剣、薙刀などを見る。刀は幅広で重ねが厚めになったしっかりとした造込みで、切先が伸びて反りはやや浅めになった豪壮な大段平造の打刀姿になっており、このような、しっかりとした造込みの太刀や刀の姿は、刀剣の需要が高まってきた時期のお馴染みの姿であるが、南北朝中期や慶長期・寛政期などに比べてみると、天保期の作は寛政期よりももう一つ強さを増しており、どちらかというと慶長新刀の姿に近いといえる。この姿は弘化・嘉永と時代が降るに従って次第に退化していき、少々華奢な感じの文化・文政の姿に近いものを見るようになる。脇指、短刀も、刀と同じく幅広で慶長新刀に近いものが目立っていて、弘化以降の変化は刀と同様である。

地鉄は、新々刀期に共通する小板目のよく詰んだきれいな肌に地沸がよくついて、肌立った力強い鉄で潤いがあり、なかには肌に地景のからんだものや、地斑の出たものもある。

刃文は、天保ごろは華やかな乱刃のほうが目立っており、弘化・嘉永ごろになると、変化の激しい相州風の刃文と、備前風の互の目丁子が併立しているが、もちろん鍛冶それぞれによって作風が異なっているのは当然であり、一つの流れとして見ると、鍛冶一人の作風の変遷は、まず備前風の刃から入り、次に相州風の乱刃へというように変わってゆく鍛冶が多いのが目立っている。

138

2-4. 最幕末期 〈安政元年（一八五四）〜慶応三年（一八六七）〉

江戸時代最後のこの期の始まりは、欧米列強の船が相次いで日本に来航して開国を迫り、安政元年（一八五四）には日米、日露、日英の三つの和親条約が締結され、幕府は寛永以来続いてきた鎖国政策を放棄して、ついに開国するに至った時からである。

安政五年（一八五八）には「安政五ヵ国条約」または「安政仮条約」と呼ばれる米・露・蘭・英・仏間との通商貿易条約を調印したので、朝廷は幕府の条約の勅許奏請を却下。幕府は勅許のないままに条約を調印しているが、反幕府勢力の人たちが激昂した。政局は尊皇攘夷活動が活発化し、これに将軍継嗣問題が重なり、幕府内では一橋派と南紀派が対立した。

大老井伊直弼が紀州の家茂（慶福）を十四代将軍と定めるとともに、安政の大獄と呼ばれるような反対派の徹底的な弾圧を図り、一橋派の徳川斉昭、一橋慶喜、越前の松平慶永を処分し、さらに梅田雲浜・橋本左内・吉田松陰などの活動家を逮捕して処罰するなど、幕府において独裁をめざした。この直弼が江戸城の桜田門外で暗殺されると、政局は公武合体を図る佐幕派と尊皇攘夷派に分かれて国内を二分して争い、国内動乱の時代を迎えている。

このような内外にわたっての動乱の時代を反映して、安政ごろから武用刀と呼ばれて実用性を重視した刀が製作されるようになっている。文久二年（一八六二）には、島津久光が軍隊を率いて実用性を重上京。

孝明天皇と幕府の間の調停にあたったが、さほどの効果を上げることができず、帰国した。

もう一方の長州藩では、松下村塾出身の下級武士が中心になって、藩論を尊皇攘夷で統一して朝廷の一部の公卿を味方につけ、勅命によって幕府に攘夷の実行を迫っており、幕府は文久三年（一八六三）五月十日と、日限を定めて攘夷の実行を約束している。長州藩はこの五月十日の期限の日に、関門海峡を通過するアメリカ・フランス・オランダの船を砲撃する「下関事件」を起こし、さらに同年七月には薩摩藩がイギリスとの間で「薩英戦争」を起こしている。

しかし、文久三年（一八六三）の八月十八日の政変で三条実美らが追放され、京都における政治的な地位を長州藩は失った。翌元治元年（一八六四）長州は武力による失地回復を企てたが失敗し（禁門の変）、幕府は勅命による第一次長州征伐を各藩に命じた。さらに同年八月には、下関で砲撃を受けた四カ国の連合艦隊十七隻が下関を砲撃し、すべての砲台を破壊するという事件が起こった（四国艦隊下関砲撃事件）。このため、長州藩は幕府に恭順・謝罪し、藩内の主導権は勤皇・急進派から一時保守派へ移っている。しかし、同年十二月に、高杉晋作が下関で挙兵し、再び勤皇派が主導権を握ったが、欧米の実力を痛感した長州藩は、攘夷の不可能を自覚し、以後は目的を倒幕に置いている。

そして激動の慶応二年（一八六六）が来ると、一月には坂本龍馬と中岡慎太郎の周旋によって、京都で薩長連合の密約が成立し、七月に十四代将軍家茂が死去すると、第二次長州征伐が中止さ

140

れ、十二月には同月に徳川慶喜が十五代将軍に就いている。同年に孝明天皇が崩御し、翌慶応三年（一八六七）一月に明治天皇が践祚した。十月には薩摩・長州二藩に討幕の密勅が下り、徳川慶喜が朝廷に政権の返上を申し出て翌日許可され、十二月に王政復古の大号令が出され、徳川幕府は滅亡した。

複雑に激動する世相を反映して、この期の刀剣の製作も、刀姿というか様式が、短期間で転々と変遷しており、安政ごろには武用刀と呼ばれる実用を重視した刀が江戸を中心にして広く全国的に製作された。（口絵13、14参照）

細川正義門下の藤枝英義は、当時武用刀では江戸一番といわれており、常陸国では勝村徳勝を中心にして、多くの鍛冶が水戸藩の白旗山鍛錬所で大量に武用刀を製作している。刀は刃長が二尺二寸五分から三寸余の尋常な長さで、身幅、重ね尋常で、やや鎬高の造込みになり、反りはあまり高くない。地鉄は必ず柾ごころが交じり、刃文は小沸のついた尋常な直刃を焼いている。文久（一八六一～六四）以降はズボン指と名づける小振りの刀と、勤王刀と呼ばれる豪刀の両様式の刀が同時に製作されている。

このように、同時期にはっきりと異なる様式の刀が造られるのは、もちろんこれが嚆矢であり、刀剣自らがもつ絶対的な優位性を失ったことを示すものである。すなわち、このように複数の様式の刀剣を同時期に異なる様式の刀剣をそれぞれ別個に使用しなければならなくなったということは、刀剣自

が必要になったのは、軍備に火器を重視するようになった藩で、友好関係にある外国から新式の鉄砲を購入するとともに、その指導によって西洋式の戦闘方法を取り入れた、いわゆる洋式調練によって軍事訓練をするようになったからである。訓練に際し、活動に便利なように「ダンブクロ」と呼ばれる洋服を着用しており、軍刀を、腰に差しても吊り下げても使えるように、小振りの突兵拵という外装を付した。いわゆる「ズボン指」となっているのは、戦闘の主力が鉄砲に移りつつあったことを物語っている。

　もう一方の勤王刀は、刃長が二尺四寸から五寸ほどの、身幅広く重ねが厚めになって反りが浅く、切先が伸びた、天秤棒のように長大で大振りな豪刀である。体力があって、剣術の業前をも自負する人は個人的にこのように大振りな刀を使用している。勤王の志士が使用することが多かったということで、勤王刀と称しているが、必ずしも勤王派の専用ということではなく、幕府の講武所の生徒たちも、やはり勤王刀のように大振りの刀を愛用している。こちらは、依然として刀剣を主戦武器と考える人たちであり、特に講武所の生徒たちがこのように大きな刀を差し、羽織袴(はおりはかま)姿で神田界隈(かいわい)を歩く姿は、当時の風俗の一つに数えられており、「講武所風」の言葉が残っている。ズボン指のほうは、やがて明治初期の軍刀拵へ変化し、さらに制式軍刀へと進化している。

142

九、現代 〈明治元年(一八六八)〜昭和六十三年(一九八八)〉

慶応三年(一八六七)十月十四日、徳川幕府は十五代将軍徳川慶喜が朝廷に政権の返上を願い出、翌日朝廷がこれを許可したことによって二六五年続いた徳川幕府は終焉を迎え、十二月には朝廷から王政復古の大号令が発せられ、時代は近世から近代、現代へと移行している。近・現代という時代をその社会情勢と刀剣の関わりに合わせて小分類しようとすると、やはり明治・大正・昭和というように年号別に分けるのが妥当ではないかと思うのであるが、もうひとつ、年数を目安にして区切るという方法をとったとすると、全期間を通算しても僅かに一三〇年余の短期間であるから、これを一括して単に現代としてもよいのではないかと迷うのである。しかし、この一〇〇年余の年代は激動の一〇〇年であり、変化の特に著しい一〇〇年であったことを考えると、やはり年号別に分けたほうが、時代背景の変化とも併せて考えられることから、年号別に分けることにした。

1. 明治時代 〈明治元年(一八六八)〜明治四十四年(一九一一)〉

慶応三年(一八六七)一月に明治天皇が即位されてから、薩摩・長州を中心として武力による倒幕

の気運が高まり、ついに十月になると徳川幕府の十五代将軍慶喜が朝廷に大政奉還を申し出た。これをうけた朝廷は十二月に王政復古の大号令を発し、明治新政府が発足した。明治元年（一八六八）一月には討幕軍の挑発による鳥羽・伏見の戦いを契機として、全国的に戊辰戦争と呼ばれる一連の戦いが起こり、旧幕府軍と政府軍による交戦が各地で起こっている。朝廷は慶喜追討令を発したが、慶喜は恭順し、翌二年（一八六九）の函館戦争をもって戊辰戦争は終了している。

新政府の方針は、封建制を廃し、三権分立の政体書を公布し、政治組織では太政官以下七官を置くことにして、一応、近代民主政治の原則を採用している。実際には、これを急激に実現するには困難も多く、なかなか実現しなかったのが実情である。

このような新政府の方針に基づいて、まず明治二年（一八六九）、各藩主が土地（版）、人民（籍）を朝廷に返上して新政府の統治下に置くという版籍奉還を実施しており、新政府は旧藩主をそのまま知事に任命するという経過措置をとった。明治四年（一八七一）になると、これを一段と進めて廃藩置県を断行し、藩兵を解散させ、政府直轄の鎮台を設けて政府が軍事力を掌握することに成功しており、ここに新政府による中央集権制が、まず軍事力の面で確立している。これを裏づけるために、政府は明治六年（一八七三）に国民皆兵の軍制を実施し、徴兵令を布告した。

明治政府はこのようにして軍事態勢を整備するのと併行して、身分制度や教育制度の改革にも着手している。明治二年（一八六九）にまず身分制度改革の第一弾として、四民平等の原則を打ち出し、

144

西洋社会を参考に、新しく華族・士族などの階級を創設している。次いで明治三年(一八七〇)には庶民の帯刀を禁じ、明治四年(一八七一)には斬髪・廃刀を許可する令を発した。

明治九年(一八七六)には、一歩進めて佩刀禁止令が出されて軍人・警官と一部の官吏以外の一般人の帯刀を禁止している。これは、西洋文明に追いつき追い越せという富国強兵策を国是として社会改革や教育・軍事の改革を進めてきた明治新政府にとっては、外観から見てもまた、身分制度の改革を完成して欧米に近づけようとするからには避けて通れない当然の帰着であった。また、この廃刀令は、日本国内においてとられた身分制度の改革を促す政策としてみると、天正十六年(一五八八)に、豊臣秀吉が兵農分離を促して発布した刀狩令にも匹敵する重要な法令であったことは間違いないであろう。

もう一つの教育改革では、明治五年(一八七二)にフランスの学制に倣って教育の機会均等と義務教育の確立を意図した学制が発布されたが、経済的な負担増という問題がネックになって、明治十二年(一八七九)の教育令で改廃されている。

このように近代国家に脱皮するための洋風尊重の勢いが、旧物打破につながって、刀剣類は無用の長物視され、横浜港の埠(ふ)頭(とう)には輸出される刀剣が米俵に入れて積み上げられるといった状態であった。このような事例は刀剣だけでなく、神仏分離令による廃仏毀(き)釈(しゃく)運動によっても優れた仏教美術の数々が焼棄されるなど、中国でみられた毛沢東による紅衛兵運動の嵐が吹き荒れた時のよう

な、文化財の破壊が行われた。これらは明らかに行きすぎであり、この二件のような事件は、民度の低さというか、文化的な成熟がなされていなかったという点で、反省すべき点が多々あったことは事実である。

このように、明治はわずか四四年の間に天地が逆転するような大きな変化を遂げざるを得なかったのであるから、それまで武士の象徴とされてきた刀剣においても、その変化はじつに大きなものがあるが、これは社会そのものが激動したのであるから、従来の封建制度の社会を象徴する刀剣においては、むしろ当然のことであるといわざるを得ないであろう。

廃刀令発布前後の刀剣を振り返ってみると、まず廃刀令が発布されるまでは刀工数や注文数にさほど急激な変化は見られないが、全体的な流れとしては、漸減の方向にあったことは否めない。姿・格好も総体に小振りになって、初期軍刀拵の中身に合うような、刃長が二尺二寸前後で、身幅が尋常で比較的に姿の良い刀が主流であり、短刀はやや幅広で寸が詰まり気味になる傾向がみられる。

廃刀令後はこの傾向が一段と強まっているだけでなく、注文数が激減している。(口絵15参照)

さらに注目すべき事項は、明治九年(一八七六)の廃刀令とほぼ同時期に明治政府が士族の家禄返上を命じた代償として交付した金禄公債証書を担保にして、大金を手に入れた士族が、記念に刀剣を注文しこれに豪華な黄金の外装を付すのが流行しており、一時的に刀剣・刀装の需要が急増した。職人は注文で潤っていたが、その反動のように、ほどなくして需要が途絶している。

146

刀工は生計を維持するのが困難になって、鉋やのこぎりのような大工道具を造ったり、農鍛冶や刃物鍛冶になり、あるいは経験を生かして造兵廠のような官庁に勤めるなど転廃業せざるを得なくなった。全国的に見ても、廃刀令後の明治十年（一八七七）以降に製作を続けている刀工は、東京ではのちに帝室技芸員に任命された宮本包則をはじめ堀井胤吉・羽山円真・竹中邦彦などの刀工がおり、運寿是一父子にも作例を見る。大阪では、やはりのちに帝室技芸員になった月山貞一や雲州長信門人で月山門下に移った高橋信秀、それに森岡正吉などがおり、会津では十一代和泉守兼定、岡山では逸見義隆、横山祐包、広島では出雲大掾正光などを思い出すくらいであるから、この時期に職業刀工として自立できた刀工は、おそらく全国でも十数人ほどであったと思われる。注文する人も一般人はほとんどなく、軍人・警官などに限られるような状態であったとみえて、刀身そのものが初期軍刀身としてサーベル式の外装に納まるような、身幅がやや狭めで寸が短めになった、応永備前を小振りにしたような姿のものが目立っている。

一時期途絶していた需要も、日清・日露戦争の前後になると需要が再び増加している。これは、東洋の一小国にすぎなかった日本が、世界の大国である清国やロシアと対等以上の戦いをしたことで国威が宣揚され、これによって国民の意識にも変化が見られるようになったことによる一時的なものであり、恒常的な需要はついに回復することはなかった。これは時代がすでに刀や槍の時代でなく、砲艦中心の時代に入っていることを示すものである。

このころの作で目立つのは、軍刀身以外に、幅広で長大なものや、彫刻の見事なものなど戦勝記念碑的な性格の強いものを見るようになっていることである。

主要鍛冶は、東京では明治三十九年に帝室技芸員に任ぜられた宮本包則をはじめ、羽山円真、堀井胤吉、同胤明、櫻井正次などで、稀に固山の二代目見竜子宗次のものも見ることがある。(口絵16参照)大阪には月山貞一と息子の貞勝父子や、客分格の高橋信秀、森岡正吉がおり、静岡には宮口一貫斎繁寿がいて、関では小坂金兵衛兼吉が明治四十年(一九〇七)に「刀剣鍛錬所」を開設して刀工に復帰している。その他、会津の十一代兼定、鳥取の日置兼次、岡山の逸見義隆、横山祐定、広島の出雲大掾正光などが鍛刀している。

日本の刀剣には、この日清・日露戦争のあたりから大きく変化しようとする徴しが見られる。この背景には、日本国内で急速に産業革命が進行しているということがあって、その代表ともいうべき官営八幡製鉄所が明治三十年(一八九七)に設立され、同三十四年(一九〇一)から操業を開始している。

八幡製鉄所の操業によって、日本もようやく重工業を基幹とする時代に入ろうとしており、この ように鉄を大量に必要とする時代を評して「鉄は国家なり」と言った人があったように、この時期から日本でも国力の充実とともに鉄の需要が急増しており、不足分を輸入に頼るようになっている。刃物業界でもドイツから刃物用の鋼を輸入しており、これを一部の刀剣類にも使用していたようで、

148

刀剣界では、この鋼が樽に入れて送られてきた鋼であるところから「樽鋼」という名称が残っている。東京の羽山円真翁は、輸入の洋鉄を参考にして造った鉄を使って独自の洋鉄鍛えという鍛法を研究開発して有名になり、粟田口のようなきれいな地肌の刀を造っている。

やがて、日本でも軍隊や警察などの需要に応えるべく次第に工業的な刀剣製造方式を模索するようになった。その先頭を切ったのが、村田銃で有名な陸軍少将村田経芳によって尉官級の軍人を対象とする大量の規格品を必要とする大量の需要が発生し、この実用刀である。サーベル用の地鉄で造っており、日清・日露戦争でも使用されたが、折れず曲がらず、よく斬れるという点で比較的に好評であったようで、やがて、この流れが最後に昭和刀の大量生産という終着駅にたどり着くのである。

2. 大正時代 〈大正元年（一九一二）〜大正十五年（一九二六）〉

大正という時代を振り返ってみると、まず大正に改元する前年の明治四十四年（一九一一）に中国で辛亥革命が起こり、翌大正元年（一九一二）に清国が滅び、孫文の中華民国が誕生している。その余波が消えない大正六年（一九一七）に、ロシア革命が起こってソビエト政府が樹立されるなど、大きな革命が相次いでいる。またヨーロッパでは、大正三年（一九一四）七月にオーストリアがセルビ

アに宣戦布告して戦争を始めたことを契機に、ドイツがロシアに宣戦、さらに独仏・独英と戦闘規模がだんだん拡大していき、第一次世界大戦となった。日本も、日英同盟の同盟国であるイギリスから対独参戦を要請され、この大戦に参戦、ドイツの根拠地青島や、太平洋のドイツ領南洋諸島を占領し、さらにイギリスの要請によって艦隊を地中海に派遣している。

こうして大戦に参加したことによって、日本でも戦争景気が到来し、船成金が生まれるなど、沈滞していた経済界が活況を呈しているが、こうした好況を背景に財界では独占化が進んでおり、次第に財閥形成が軌道に乗り始めている。しかし、その反面では暗の部分もあって、大戦による好景気による物価高騰が、庶民の生活をおびやかしている。

この流れのなかで、大正七年(一九一八)八月、生活必需品である米が買占めによって急騰したのに反発した富山県魚津町の主婦たち数十人によって米騒動が起こされ、これが直ちに全国に波及して社会問題になり、寺内内閣が総辞職するに至っている。

こうした明暗が錯綜する世相のなかで、大正六年(一九一七)に吉野作造が「民本主義」を唱えたこともあって、各種社会運動が全国的に拡大し、活発化しており、このように比較的に自由な風潮が世間一般に蔓延(まんえん)して大正デモクラシーと呼ばれる世相を現出した。

また対外的に見ると、日清・日露戦争以来国力を漸増してきた日本に対する外国の対応はいろいろであるが、大正九年(一九二〇)、日本は前年に設立された国際連盟に加入し、五大国の一つとし

150

て常任理事国に就任している。

その一方で、隣国の中華民国との関係は、日本が山東省における利権問題や、満蒙問題の解決を狙って要求した大正四年（一九一五）の対華二十一ヵ条に反発して、排日運動が起こっている。もう一つ、大正七年（一九一八）から開始されたシベリア出兵は、日・英・米など一六ヵ国が、大戦でロシアの捕虜となったチェコスロバキア軍兵の救出を名目にしているが、これはあくまでも名目であり、前年にソビエト共産政権が誕生したロシア革命に干渉して起こした戦争であったことは間違いない。結果は目的を達成することができず、出兵は失敗に終わっている。失敗と分かって各国の軍隊は速やかに撤退しているが、日本だけはそのまま撤兵せず、各国の反対によって大正十一年（一九二二）になってようやく全地域からの撤退を完了している。

こうした突出した動きは国際政治の面にも影響してきて、日本は、大正十年（一九二一）の「四ヵ国条約」ではアメリカに譲歩を余儀なくされ、さらに翌年の九ヵ国条約で対華二十一ヵ条の要求の一部を取り消し、山東省の利権を放棄させられるに至っており、列国の圧力は次第に強まった。さらに大正十一年（一九二二）、ワシントンでアメリカ大統領ハーディングの主唱によって、日・米・英・仏・伊の五ヵ国が参加したワシントン会議が開催され、海軍主力艦総トン数比が米五、英五、日三、仏一・六七、伊一・六七と定められ、アメリカの対日圧力が一段と強まっている。これがやがて昭和のジュネーブ会議やパリ不戦条約、ロンドン会議へと発展してゆくのである。

このような不安要素を抱えた状況を考慮して、政府は経費の圧縮を図っており、歩兵の在営期間を一年四ヵ月に短縮して経費の削減を図ったり、軍縮条約に基づいて海軍の戦艦・巡洋戦艦の建造中止を命令したりしている。大正十三年（一九二四）九月には、内閣、大蔵連合協議会で行財政整理案を決定するなどしているが、経済界では大正十年（一九二一）ごろの中間景気が高田商会が救済融資を拒否されて破綻するなど、的に上昇したものの、大正十四年（一九二五）三月に高田商会が救済融資を拒否されて破綻するなど、経済の実体は次第に悪化しようとしていた。

こうした時代背景を踏まえて刀工をみると、すでに国家の軍備そのものが大艦巨砲主義へと転換しているなかにあって、軍刀が主戦兵器として生き延びる余地は全くないということは自明の理であり、刀工の衰退の度が一段と進んでいるのは時代の変化からすると、むしろ自然な流れであったといわなければならない。実際面でも民間の注文は途絶した状態にあり、継続して受注が期待できるのは、恩賜の軍刀など公的な需要に限られているといってもよく、宮本包則などでさえ普段は弟子がおらず、鍛刀する時だけ臨時に向鎚を呼ぶといった状況であったという。

主要刀工は、東京には帝室技芸員の宮本包則（大正十五年没、九十六歳）をはじめとして、羽山円真（大正九年没、七十五歳）とその子二代羽山正寛、櫻井正次（昭和二十五年没、八十三歳）、堀井胤明（大正十二年没、七十二歳）、堀井俊秀らのほかに、森岡正吉（大正九年没、四十七歳）や、静岡から出てきた宮口繁寿門下の笠間一貫斎繁継などがおり、茨城県の水戸には勝村二代正勝、岐阜県の関に

は小坂金兵衛兼吉（大正三年没、七十一歳）が引き続き「刀剣鍛錬所」に入所した弟子の養成を兼ねて細々と鍛刀しているが、大正期の作はほとんど見ない。大阪では帝室技芸員の月山貞一とその子貞勝、それに雲州長信門人で貞一門下に加わった高橋信秀や、肥後の延寿鍛冶の末裔で熊本から大阪に出てきた延寿国俊などが鍛刀している。〈口絵17参照〉北海道では、堀井俊秀が大正七年（一九一八）から室蘭の日本製鋼所に入所して瑞泉山鍛錬所で鍛刀しているが、経済的な面からいうと、すべての刀工が苦しんでおり、比較的に恵まれた人でも状況は前記した宮本包則とさほど変わらなかったであろう。

この期の作例は経眼することが少ないが、刀、短刀をみる。〈口絵18参照〉

刀姿は明治とさほど変わらず、身幅狭めで旧式軍刀身として使用できるような刀身が多いが、寸法は大小さまざまで、例えば恩賜の軍刀をみても、兵種によって異なっていたのではないかと思われ、騎兵に授与された軍刀などには長寸のものを見る。

短刀は、総体に小振りで寸の短いものが多いが、刃長に比べてやや幅広になる傾向があり、大振りのゆったりとしたものは少ない。ただ一部に切先双刃造といった特殊な造込みのものが目立っているが、これは幕末・明治にも若干見られた形であり、特に明治末から大正にかけてになると、日露戦争の戦利品として各地に配られた大砲の砲弾の形と切先双刃の形が似ているところから、ズングリとしたこの形を「露弾丸」などと別称する人もあったようである。

刃文は相州風のものが目立っているが、技術的な面からいうと、とび抜けて上手なものをみないのは製作の絶対数が少ないために、練習度が低いということとも関係しているのであろう。

3. 昭和時代 〈昭和元年（一九二六）〜昭和六三年（一九八八）〉

昭和という時代は、歴代の元号のなかでも最長記録となる六三年間も続いた元号であるというだけでなく、その間に満州事変から日中戦争に発展し、さらに太平洋戦争へと至った一五年にわたる長い戦争体験を有する激動の六三年間であった。

これを、刀剣史という限られた面からみただけでも、一様に語ることは到底不可能であるといわざるを得ず、この年代の刀剣を細分しようとすれば、時代背景と、作例の刀剣に現れる違いから見て、次のように三つに分類するのが妥当であろうと思っている。すなわち、第一期が戦争開始以前の昭和元年（一九二六）から戦争初期の昭和十一年（一九三六）までの一一年間であり、第二期が昭和十二年（一九三七）の日中戦争開始から昭和二十年（一九四五）の敗戦までの戦時中の九年間。第三期は、昭和二十一年（一九四六）から昭和六十三年（一九八八）までの戦後の四二年間とすべきであろう。

なお、第二期の始まりを満州事変からでなく、日中戦争の勃発時からに持ってきたことについては、いささかの異論もあろうが、刀剣史という限られた視点で見て、その背景と刀剣そのものの生

154

3-1. 昭和第一期 〈昭和元年(一九二六)～昭和十一年(一九三六)〉

産態勢や供給実績の変化から推測すると、日中戦争が起こったことによって、これらが急速に変化しているのであるから、現象面を重視して、第二期を昭和十二年(一九三七)の日中開戦からとした。

昭和に入っても対外関係の大勢は大正時代の延長線上にあって、さほど変わっておらず、米・英を主力とする圧力は次第に強くなっている。

昭和二年(一九二七)、田中義一内閣が中国の国民党政府軍の北伐進捗に対抗し、華北軍閥の張作霖(ちょうさくりん)を支持してこれを阻止させようとするとともに、日本政府自身も居留民保護を名目に中国出兵を決めているが、これが山東出兵の開始である。

もう一つの対外問題である軍縮問題に関しては、昭和三年(一九二八)にアメリカ国務長官のケロッグとフランス外相ブリアンの提唱で、一五ヵ国が参加して「パリ不戦条約」が結ばれ、日本からは内田康哉が全権で出席している。さらに昭和五年(一九三〇)には、イギリスの提唱で「ロンドン海軍軍縮条約」が結ばれているが、補助艦の保有量を英・米が一〇、日本が六・九七五と、日本の主張を下まわった数字で決められ、国内でも問題となって尾を引いている。

昭和六年(一九三一)九月になって、排日運動の激化や、張学良によって競合する鉄道建設がなさ

れたことによって満鉄が赤字転落した。その問題を、満州進出によって一挙に解決しようとたくらみ、関東軍が満州の柳条湖で起こした鉄道爆破を引き金に、満州事変が起こっている。翌七年（一九三二）には日本軍が上海で、国民党政府軍と激しく戦っており、これは間もなく停戦協定を結んでいるが、これによっての対日感情は著しく悪化した。昭和七年（一九三二）三月、国際連盟は満州事変に関して日本に米・英などの対日感情は著しく悪化した。昭和七年（一九三二）三月、国際連盟は満州事変に関して日本にリットン調査団を派遣、十月に報告書が公表された。さらに同八年（一九三三）一月に日中両軍が山海関で衝突、同三月には日本軍は熱河を占領している。国際連盟は二月の末、リットン調査団の報告に基づいた「報告書」の採択を総会で決議する。これに対し日本代表松岡洋右は、抗議の退場をして国際連盟を脱退。これにより日本は、破滅への第一歩を踏み出したのである。

国内に目を向けると、昭和二年（一九二七）に、大正十二年（一九二三）に発生した関東大震災によって決済不能となった手形を日銀が再割引したが、そのいわゆる「震災手形」の処理を進めるなかで、政府所管銀行である台湾銀行の放漫経営による経営不良が発覚し、これを引き金にして鈴木商店、台湾銀行、十五銀行などの破綻が相次ぎ、金融恐慌が起こっている。これは、まさに平成十年（一九九八）前後の金融機関のバブル期の不良貸付によって引き起こされた信用不安を彷彿（ほうふつ）とさせるような出来事である。歴史は繰り返すのかという感を、新たにするのである。この時に華族銀行ともいわれていた十五銀行が破綻し、華族階級の受けた被害は大きく、その後数年にわたって大名・

華族家の財産整理の売立が続いている。この売立によって刀剣・小道具の名品が多く世に出ており、これによって一般庶民でもようやく名品を手にすることが可能になった。

昭和五年（一九三〇）になると、世界大恐慌が日本にも波及してきており、産業界では操業短縮が盛んになって、有力工場の賃下げや人員整理に対し反対ストが次々に打たれている。政治面でも不安定な状況になり、昭和六年（一九三一）十月に、「十月事件」という、橋本欣五郎中佐らの陸軍軍人が軍部独裁を目的としたクーデターを起こしたが未遂となった事件があり、昭和七年（一九三二）五月には、海軍青年将校が右翼と組んで、同じように軍部独裁政権樹立をめざし、首相官邸などを襲って犬養首相を殺害した「五・一五事件」が起こっている。

これ以外にも、日中戦争が起こる直前の昭和十一年（一九三六）の陸軍皇道派の青年将校によるクーデターである「二・二六事件」に至るまでのおよそ八年間に、山本宣治・浜口雄幸・井上準之助・団琢磨・武藤山治・永田鉄山などの暗殺や暗殺未遂事件が頻発しており、まさにテロの時代であったといっても過言ではない。

このような社会状態に対応したかのように、刀剣需要もはじめは大正年代とほとんど変わらず、わずかに漸増した程度の変化であったのが、満州事変を契機にしてその動きが変わり始め、昭和八年（一九三三）ごろ以降は需要の増加が本格化し、最大の需要団体である陸軍でも首脳の荒木貞夫大将や山岡重厚中将が、先行きの軍刀需要の増大を見込んで、その確保を担保すべく、中央刀剣会な

どの協力を得て、九段の靖国神社内に財団法人「日本刀鍛錬会」を開設している。同年七月には栃木県選出の衆議院議員栗原彦三郎が、東京赤坂の氷川下の自邸内に「日本刀鍛錬伝習所」を開設しており、それからほどなくして、昭和十一年（一九三六）に大倉喜八郎男爵が「大倉鍛錬道場」を開設した。右翼の大立物頭山満翁も渋谷の常盤松に「常盤松刀剣研究会」を開設している。また岐阜県の関では、昭和八年（一九三三）に「美濃刀匠擁護会」が組織され、翌九年（一九三四）には、小坂兼吉の高弟渡辺兼永（万治郎）を立てて「日本刀伝習所」を設立した。昭和十三年（一九三八）に「日本刀鍛錬塾」と改称して、全国より塾生を集め、養成に努めた。続いて道場・宿舎を設置し、昭和十三年（一九三八）に「日本刀鍛錬塾」と改称して、全国より塾生を集め、養成に努めた。

このように、各地で鍛冶の育成を目的とする会が開設されたこととで、予想通り刀剣需要も急激に上向きになっている。同じ昭和の鍛冶といっても、戦争中ということで、予想通り刀剣需要も急激に上向きになっている。同じ昭和の鍛冶といっても、この期の鍛冶と第二期の鍛冶との間には大きな違いがあり、その根本的な相違点を挙げると、この期の鍛冶はほとんどの目的が個人技の修得・修練であり、日本刀古来の伝統的な鍛法の修得と研究が目的であったから、大量の需要が発生し、この需要に応えられるだけの供給量というものはさほど問題視されることがなかった。しかし昭和第二期になると、大量の需要が発生し、この需要に応えられるだけの供給を確保するためには、製作方法をどのように合理化するか、あるいはどのような新技法を考え出すかという、供給量の確保ということが併せて問題にされることになってくる。

158

このような結果を重視していえば、昭和第一期は、次にくる軍刀の大量需要に応えて活躍する第二期刀匠の中核となって牽引車的な役割を担う刀匠の、養成期間であったという見方もできる。なお、第一期の代表工は第二期と重複する人が多いので、第二期の最後に、見やすいように第一期と第二期の刀匠をまとめて、都道府県別に整理して挙げているので、参照されたい。

3-2. 昭和第二期 〈昭和十二年(一九三七)～昭和二十年(一九四五)〉

昭和十二年(一九三七)七月、盧溝橋(ろこうきょう)で日中両軍が衝突する盧溝橋事件が起こり、近衛内閣は当初不拡大方針をとったが日中戦争に発展した。戦場は北京・上海・南京と拡大してゆき、翌十三年(一九三八)には日本軍が徐州・広東・武漢を占領し、国民党政府は重慶に遷都して抗戦を続けていくという状況のなかで、昭和十二年(一九三八)に日独伊三国の防共協定が結ばれた。

これと軸を同じくして、国内においても昭和十三年(一九三八)四月に「国家総動員法」という統制法を制定している。この法律は、戦争を遂行するために、政府に対し人的、物的資源を統制運用する権限を与えるというもので、新たな局面を予想した強力な法律である。戦争にあたって、政府の不退転の覚悟を示した法律であるといえるが、翌十四年(一九三九)には「日本労働総同盟」が分裂し、米穀配給統制令の公布、国民徴用令の公布、さらに、大学における軍事教練を必須科目化す

159

るなど、矢継ぎ早の政策実施によって戦時体制はますます強化されていった。さらに、昭和十五年（一九四〇）十月に大政翼賛会が成立して、一党独裁体制が確立した。

このような国内の動きに反応したかのように、昭和十四年五月には、以前から小競り合いが続いていた満蒙国境のノモンハンで、モンゴル軍の侵入を口実に日ソ両軍が衝突、三ヵ月間にわたって戦闘が継続した。日本軍は、装備に勝るソ連の機械化部隊に悩まされて苦戦が続き、ついには壊滅的な被害を受けており、これを機に日本軍も機械化に力を注ぐようになった。この時に戦ったソ連とは、二年後の昭和十六年（一九四一）と、一方が第三国と交戦した場合の中立維持を定め、これによって日本は一応北方からの脅威を除くことができたのである。この条約がわずか四年後の昭和二十年（一九四五）に破られているのは、国際政治の実態というものを如実に示したものと考えるべきであろう。

これら一連の大陸における戦闘では、日本刀の性能そのものに関する危惧が表面化して、日本軍はその結果に大きな衝撃を受けていた。すなわち満州北部など寒冷地における戦闘では、低温下における日本刀の脆弱性という問題が表面化してきたのである。これは、野営の際、宿泊のスペースの不足ということもあって、軍刀は夜間は屋外に放置されることが多かったが、日本刀はこのような場合じつに脆くなって折れやすく、全く実用性を失うということが案外知られておらず、日本軍は、寒冷地における日本刀の強度ということについて再考せざるを得なくなっていたのである。

本来、日本刀を使用していた日本国内には、零下数十度という酷寒の地はほとんどない。したがって、刀剣の製作にあたっても、通常の状態で国内において使用することを前提としていたから、北満のような例外的な環境での使用は、製作者の予想の枠外にあったといえる。

この厳しい戦闘でも、昔から山岳信仰の山伏などを対象とした刀は、主に裏刃の冴えが足りないなどといわれてきたにもかかわらず、寒冷地においては抜群の実用性を発揮している。主な需要先であった山伏が修行している山岳の高地は、冬の気温が零下二〇度を超えることも珍しくないので、このような気候を考慮して造られた刀が、実用範囲の広さを立証したのは、むしろ当然といってもよいであろう。

中国との関係に話を戻すと、昭和十五年（一九四〇）三月になって、昭和十三年（一九三八）に日本の呼びかけに応えて重慶を脱出していた国民党の汪兆銘（おうちょうめい）が、蔣介石（しょうかいせき）とは別に南京国民政府を設立したが、世界はこの政府を単なる日本の傀儡（かいらい）としかみていなかったようである。日本は、同年十月には枢軸国の結束強化のために、昭和十二年（一九三七）に結んだ日独伊防共協定を発展させて「日独伊三国軍事同盟」を新たに締結している。これによって対英米関係は決定的に悪化し、昭和十六年十二月八日に至って、日本は真珠湾を攻撃して米英に宣戦を布告、太平洋戦争に突入してした。

これに米英を加えた世界的な大戦争は、これまで中国を相手に一〇年も戦って体力を消費している日本にとっては負担が重く、十二月に開戦するやいなや一月に

マニラを占領、二月にはシンガポールを占領というふうに、当初の出だしはよかったが、近来の戦争は所詮物量戦であり、結局は国力の差がものをいう戦争になった。昭和十七年（一九四二）六月のミッドウェー海戦で日本軍が敗れたのを機に、戦線が拡大するにしたがって、延び切った補給路を維持できず、これ以降は連戦連敗を続けざるを得なくなった。昭和十八年（一九四三）には学徒動員令、同十九年（一九四四）には国民総蹶起運動、さらに同年の神風特別攻撃機の出陣と最後の努力を傾けたが、すでに戦力といえるほどのものが残っていない日本にとっては、昭和二十年（一九四五）八月の米国による広島・長崎への原爆投下と、ソ連の日本に対する宣戦布告がとどめとなり、八月十五日にポツダム宣言を受諾して無条件降伏するしか選択の余地がなかった。

戦時中に造られた刀剣についていうと、製作された日本刀のほとんどが軍刀であったろう。当時の軍刀というものは一種独特な存在であり、刃物としての本来の役割以上に、日本精神・大和魂などのスローガンに凝り固まった精神主義の象徴として日本刀が持ち出されたこともあって、必要以上に重視されたという面がある。予備役まで動員した国民皆兵の戦時体制に応えるためには、数量的にいっても厖大な量が必要になるので、この需要に応じるには、昭和第一期の刀工のような通常の対処姿勢では数量が間に合わず、やむを得ず、特殊鋼を材料とした油焼きや鍛錬しない素延べ刀などの、工場生産による大量生産方式が導入された。

昭和年間に造られた大量生産方式による日本刀様式の刃物で、日本古来の伝統的な製法によらな

162

日本刀は、一括して「昭和刀」の名称で呼ばれており、鍛錬刀は「現代刀」と呼んで区別している。

日中戦争以降の戦時中に製作された軍刀は、日清・日露戦役のころに制定された旧軍刀に替えて、昭和十三年（一九三八）に定められた型式によって造られている。旧式軍刀と新式軍刀の違いは、旧式軍刀は西洋式の片手打サーベル式軍刀であったから柄に護拳の金具が付いており、鞘は金属製外鞘にクロームメッキを施していた。サーベル式であるから、茎先を、俗に鼠の尻尾といわれるように細く丸い棒状にして、ネジを切って柄頭の金具で止めて固定するようになっている。これに対し、新式軍刀は、日本古来の太刀様式と打刀様式を参考にしている。柄は一応双手打の日本式柄前になっており、鞘は旧式と同じ金属製の鞘で、太刀の外装にならった帯取金具がついており、太刀のように環で吊ることもできるようになっている。

ちなみに、新式軍刀は「九八式軍刀」とも、「九八年型軍刀」ともいうが、これは皇紀二千五百九十八年（昭和十三年）に制定されたから、末尾の九八をとって九八式と呼んでいるのである。

昭和十六年（一九四一）ころから次第に物資が不足して、軍刀用の材料も足りなくなると、新式軍刀も、後期型軍刀あるいは実用型軍刀と俗称される外装になっている。この外装はすべてが一定したものでなく、材料の入手可能なもので造ったといった感じのする外装で、鉄鞘に塗装したり、アルミ下地に塗装したりと、いろいろである。柄は片手巻になっており、なかにはその上に漆をかけ

たものもある。

刀身そのものの型式は変わっていないが、物資不足を反映して、刀身も外装も総体に細工が雑になっている。刀身は二尺一寸から二寸位で、江戸期の定寸に比べるとやや小振りであるが、身幅がしっかりとして肉取りが豊かで蛤刃になったことで、固物斬りに適した造込みとなっている。刀身そのものの造込みは、鎌倉中期の太刀の長所を取り入れており、茎は先細になって、丈の長い寛永ごろの茎形を参考にして柄前の破損しにくい茎形を採用している。

このような刀身の形を定めるまでには、軍の総力を挙げて幾多の斬味試験を重ねているので、昭和の新式軍刀の斬味そのものは抜群に優れている。現在でも実際に刀を使って斬試しをする際に昭和の軍刀を使用する人が多く、斬味そのものの評判も上々であり、外国には軍刀専門のコレクターもいるほどである。

昭和第一期と第二期の主要刀工

〔北海道〕堀井俊秀（兼吉）
〔青　森〕二唐國俊廣、二唐義弘（保）
〔秋　田〕柴田果（政太郎）、柴田昊（清太郎）、堀川國威（治右衛門）
〔宮　城〕今野昭宗（定治）、法華三郎信房（昇）

164

〔山　形〕池田靖光(修治)、村上靖延(円策)、阿部靖繁(繁雄)

〔福　島〕塚本正澄(十次郎)、日下部重道(鎌倉天照山鍛錬所)

〔群　馬〕桐淵竜眼斎兼友(群水刀)

〔新　潟〕遠藤光起(仁作)、天田貞吉、天田昭次(昭聖同人)、山上昭久(重次)

〔東　京〕堀井俊秀(秀明同人)(口絵19参照)、栗原昭秀(彦三郎)、加藤眞國(赤蔵)、加藤祐廣(寿三郎)、加藤兼國(銀蔵)、富田祐弘(庄太郎)、笹間一貫斎繁継(義一)、宮口寿広(繁)、酒井繁政(寛)、塚本起正(新八)、森岡正尊(俊雄)、秋元秋友(信一)、石井昭房(昌次)、吉原国家(勝吉)(口絵20参照)、千代鶴是秀、石堂輝秀、横山祐一、島崎靖興(直興)

〔神奈川〕八鍬靖武(武)

山村綱廣

〔静　岡〕榎本貞吉(吉市)

〔長　野〕宮入昭平(堅一、行平同人)

〔愛　知〕眞野國泰、眞野正泰、筒井清兼(清一)

〔岐　阜〕渡辺兼永(万治郎)、丹羽兼信(信次郎)、小島兼道(時二郎)、中田兼秀(勇)、金子兼元(孫六)、松原兼吉、後藤兼成(良三)、桑山兼高(隆)、加藤寿命、加藤兼房(鈩一)、丹羽兼延、加藤兼俊、栗山兼明

〔大阪〕月山貞勝(英太郎)、森岡正吉、沖芝正次、沖本國忠、川野貞重(充太郎)、井上貞包

〔奈良〕喜多貞弘(弘)(勝清)

〔京都〕櫻井正幸

〔兵庫〕遠藤朝也、村上正忠(菊水刀)、森脇正光(菊水刀)

〔岡山〕桝原秀光(源太郎)、市原長光、江村長運斎、富永竜宇(新蔵)

〔広島〕越水盛俊(可蒼子)、梶山靖徳(徳太郎)、小谷靖憲(憲三郎)

〔島根〕川島忠善(善左衛門)

〔香川〕馬場昭継(繁太郎)

〔愛媛〕高橋義宗(徳太郎)(口絵21参照)、高橋貞次(金市)、今井平貞重(竹重)

〔高知〕長運斎國光

〔福岡〕守次則定(清吉)、小山信光(左信光同人)、金子光義、小宮國光(四郎)

〔佐賀〕木下吉忠(幸一)

〔熊本〕盛高靖博(靖)

3-3. 昭和第三期 〈昭和二十年八月（一九四五）～昭和六十三年（一九八八）十二月〉

敗戦後の社会状況

この期はまさに激動の時期であり、日本民族にとってはこれまでに経験したことのない、価値観の急転直下の逆転ということを、強制的に認知させられた大変な時期でもあった。

昭和二十年（一九四五）八月十五日、米英中ソ四ヵ国が合意した「ポツダム宣言」を受諾して日本が無条件降伏すると、アメリカ軍を主体とする連合軍の軍事占領下に置かれることになったが、八月二十八日には、すでにアメリカ軍の先遣隊が空路厚木に到着しており、続いて三十日には、マッカーサー最高指令官も厚木に到着して、日本の軍事占領が始まった。九月二日、東京湾のミズーリ艦上で降伏文書が調印されると、同日付けで連合軍最高指令部より指令第一号が出されたのを皮切りに、矢継ぎ早の指令が出されている。

アメリカ政府は、九月二十二日に大統領の承認を得た日本の管理方式についての声明を出している。そのなかでアメリカの軍事占領の主目的を「日本の武装解除と非軍事化」としており、敗戦国を軍事占領するからには、武装解除はまず避けて通れない当然の措置であろうが、声明の中にはもう一つの究極の目的というものがあって、「米国および連合国の目的を支持する平和的かつ責任ある政府を究極において樹立すること」としている。

占領軍はこの根本方針に基づいて、武装解除以外にも労働組合の奨励、婦人参政権の賦与、学校教育の自由主義化、圧制組織と考えられるものの撤廃、経済組織の民主化など、五大改革指令と呼ばれている指令を出し、戦前から日本を支えてきた軍事・経済・政治・教育からの社会制度のあらゆる分野にわたって、そのすべてを改革しようとしている。このような改革は、まるで旧来の日本そのものを解体し、新たに連合軍の意向に沿った国家を創立しようということに等しく、これを米国の一部若手官僚による巨（おお）な実験であるという評もある。

戦後の改革の第一歩であった武装解除は、「昭和の刀狩り」と呼ばれる部分と密接な関連があるので次項に譲る。この五大改革では、まず共産党員をはじめとする政治犯の釈放や、思想警察（特高）の全員罷免、治安維持法撤廃など、矢継ぎ早の指令が出されており、その結果として労働組合や政党の復活とその勢力の著しい伸長が目立っている。

また、武装解除の実施と併行して、占領軍による戦争責任の追及が始まっているが、この追及は個人的な責任にも及んでおり、昭和二十年（一九四五）九月十一日以降、東条英機以下戦争犯罪の容疑者の逮捕・拘禁が開始された。東条以下二十八名がＡ級戦犯として起訴され、二十五名が有罪となり、そのうち七名が死刑に処せられた（二名は判決前に病死、一名は精神障害のため訴追免除）。その他、国内外でＢＣ級戦犯として五千数百人に有罪判決が下り、うちおよそ千人が死刑に処せられている。

さらに昭和二十一年（一九四六）一月には、「公職追放令」、同五月には「教職追放令」が出され、その対象になった者は二〇万人を超えている。

教育の分野においては、占領軍が学校教育の自由主義化を戦後の五大改革の一つに据えており、皇国史観による歴史や地理の教授を全面的に中止させるとともに、教科書でも俗に「墨塗り」という、削除部分に墨を塗らせた教科書を使用させられるなど、異常な状態が続いている。規制のなかには時代劇の上演・鑑賞の禁止などという、日本文化を全く理解せず、たんに表面的なものだけを見て禁止するなど、明らかに行き過ぎと思われるものが随分とあって、現場における混乱に拍車をかけている。

教育現場における混乱は著しく、さらに一部急進分子による専横も目立っており、反対すれば数に頼って「保守」「反動」と言って非難するという、とても正常とはいえない状態が相当長期にわたって続いた。戦後の教育を日本人自らの手でゆがみを加速させるという、半ば革命的な状態を現出していたが、まるで、このあとに中国で起こった文化大革命を思わせる時期であった。

このような混乱期の教育によって、戦後の日本人は精神的には自主独立心のなかの一部を大きくスポイルされ、やがて小さくまとまってしまった観がある。これは刀剣に対する見方も同様で、このような世相のなかで、軍国主義の遺物、反動といったイメージと強く結びつけられて、社会的にその存在が忌避されがちな流れが一時的にではあるが、生まれている。

経済面については、アメリカ政府が日本の軍事化を構造的な問題として捉えていたので、経済組織の民主化と非軍事化をその改革の目的としており、財閥解体と農地改革の二大改革が行われている。すなわち、昭和二十年（一九四五）九月に財閥解体を指示し、翌二十一年（一九四六）八月にはGHQが指定して八三三社、財閥家族指定一〇家五六人の持株の管理、処分、解体を行っている。また昭和二十二年（一九四七）には独占禁止法や過度経済力集中排除法が制定されて、従来の経済界における勢力関係をズタズタに引き裂いている。

また昭和二十年十二月には農地改革の指示が出され、農地調整法を改正して、二次にわたって改革が行われ、不在地主の排除や自作農の増加を図って、当時のアメリカ政府が恐れていた共産主義の浸透を防ごうとしている。

このような占領目的達成のための改革を実施する一環として、憲法改正は避けて通れない一点であった。そのはじまりは、昭和二十年十月にマッカーサー最高司令官が、近衛文麿首相に憲法改正を示唆したことによって、それまで不磨の大典とされていた明治憲法の改正が現実の問題となった。日本政府とGHQの双方で草案の作成が進められ、同時に民間でも日本自由党・日本共産党などの政党や、憲法学者、有識者による憲法研究会などによって、それぞれの草案が発表されているが、最終的にはGHQの指示を受けた憲法草案が日本政府の手でまとめられた。

実質的には、GHQの民生局あたりで主導したと思われる国民主権と、戦争放棄を二本柱として、

これに基本的人権の尊重を加えた新憲法が、敗戦からわずか一年ほどの昭和二十一年十月七日、衆議院が貴族院の修正した憲法改正案に同意して日本国憲法が成立した。十一月三日に公布、翌年五月三日に施行されている。

武装解除と刀剣（昭和の刀狩り）

敗戦国日本を占領した連合軍がまず実施したのが武装解除である。陸・海・空軍の解体だけにとどまらず、民間所有武器の回収から、民間航空機の保有禁止に至るまでの徹底したものであった。このような徹底した武装解除によって、日本は軍事的に丸裸にされただけでなく、精神的にも丸裸に近い状態に置かれた。このような状態が続くことによって、抵抗の意欲を奪われていき、やがてこれが無抵抗につながってきている。振り返ってみると、日本人がこのようにあっさりと武力や権力に対し服従してしまうのは、日本国そのものが大陸から隔絶された立地であるため、外的要因による刺激を受けることが少なく、これまでさほど大きな試練を経験してこなかったということもあったのであろう。

さらに、警察庁が音頭をとって行った「刃物を持たない運動」の徹底化などしも、戦後青少年の無気力につながって、屈折した精神を生み出した。それが少年層にみる自尊心を失った幼稚で歪められた病的な精神の出現につながっているように思われて仕方がない。戦後行われた武装解除は、室

町末期の天正年間に豊臣秀吉によって行われた刀狩りを想起させるような共通点が多く、秀吉の刀狩りが農民から武器を取り上げて、支配者と被支配者という身分の違いを自覚させるようにしたのと同じである。

連合軍による武装解除は、武器を持つ連合軍という支配者と、すべての武器を奪われて、抵抗能力をすべて失ってしまった被占領国民という図式になり、身分の違いをはっきりと自覚させる最も有効な措置であったと考えられる。これを「昭和の刀狩り」であるとする人の多いのも、またうなずける。

改めて戦後に行われた武装解除のなかで、刀剣に関する部分の一連の経過を振り返ってみると、次の通りである。

まず、昭和二十年（一九四五）九月二日に連合軍から指令第一号で「民間武器引渡命令」が出され、次いで九月二十五日には「民間武器引渡準備命令」が出されている。この指令に基づいて、内務省は一切の民間所有武器を昭和二十年十月十日までに最寄りの警察署に提出させるための措置として、昭和二十年九月十五日付で内務省警保局長から各庁府県長官宛に「武器引渡命令に対する緊急措置に関する件」の通達を出し、この指令において例外的に回収引き渡しの免除を受けた私有の猟用銃、美術刀剣類については仮許可証を交付するなどの措置をとることを指示した。

さらに、この指令の要求を完全に履行するための法的措置として、昭和二十一年（一九四六）六月

三日勅令第三百号をもって「銃砲等所持禁止令」を制定公布し、同月十五日から施行して、明治以来の銃砲取り締まりの原則を根本的に変更している。すなわち、この禁止令は、原則として銃砲刀剣類および軍用火薬類の所持を全面的に禁止し、例外措置として都道府県教育委員会が美術品あるいは骨董的な価値があると認めたものと、都道府県公安委員会の所持許可を受けた場合に限り、その所持を認めるというものである。従来の取り締まりが明治四十三年（一九一〇）制定の「銃砲火薬取締法」や「治安警察法」などに基づいて、原則的に所持の自由を認めながら、部分的な規制を加えるという方針で目的を達成してきたのを根本的に変更するものであった。

こうして実施された、連合軍の指令に基づく民間武器の目的を達成したと判断されて、昭和二十五年（一九五〇）五月二十九日付SCAPIN二〇九「日本民間人所有の武器引渡しに関する指令」によって、この件に関する覚書および一連の指令が廃止された。

回収完了後の新しい段階として、実用的な銃砲刀剣類の所持使用等に対する禁止または制限について、完全に日本政府の責任に委ねられることになった。この新指令に基づいて、日本政府の責任で、従来の占領下の方針を一部手直しするだけで、規制の内容や方法はほとんど変えずに、同年十一月九日の閣議決定を経て「ポツダム宣言受諾ニ伴ヒ発スル命令ニ関スル件ニ基ク銃砲刀剣類等所持取締令」が制定され、昭和二十五年十一月十五日、政令第三百三十四号をもって、同令施行規則は同

173

月十八日総理府令第四十五号をもって、それぞれ公布、十一月二十日から施行されている。

その後昭和二十六年（一九五一）九月八日、サンフランシスコ講和会議で対日平和条約と、日米安全保障条約が調印され、同月十八日国会を通過して、対日平和・安保両条約の批准手続が完了した。日本もようやく独立国としての体裁を整えたので、占領下の諸法令の再検討が始まり、銃砲刀剣類関係では「ポツダム宣言の受諾に伴い発する命令に関する法律」（昭和二十七年法律第十三号）という長い名称の法律によって、昭和二十七年（一九五二）四月二十八日以降も、刀剣類の取り締まり法規は法律としての効力を有することになったのである。形の上では、依然として占領立法としての勅令形式のままであったので、第二八国会の審議を経て、昭和三十三年（一九五八）三月四日に衆議院の地方行政委員会で附帯決議をつけて原案通り可決、三月六日の本会議に上程議決され、「銃砲刀剣類等所持取締法」が成立した。これは三月十日法律第六号として公布され、昭和三十三年四月一日から施行された。

内容的には、この改正でも原則として所持禁止であることは変わりがなく、占領軍の意向によって方針転換させられた取り締まりの方向は、そのまま踏襲されて現在も続いている。運用面では、戦時中の「治安維持法」の運用を思わせるような、各種取り締まりに際しての名目上の便法として使われることが多くなっており、現実に銃刀法違反を名目にした取り締まり件数が異常に高い数字を示している。これらのことも、刀剣に対する嫌悪感を生み出す遠因の一つになっているのであろ

174

作刀再開まで

　第三期は、はじめの八年間は占領軍によって作刀も禁止されていたので、刀匠にとってはその間が完全な空白期となっており、生活のために刃物鍛冶に転向したり、工場に勤めたり、なかには荷馬車の馬車引きをして生活する者もいた。七年後の昭和二十七年（一九五二）十月二十五日に「兵器・航空機等ノ生産制限ニ関スル件」という昭和二十年（一九四五）に制定された商工・農林・運輸省令第一号が失効すると、刀剣の製作は一応自由になったはずであったが、一方に銃刀法という法律の規制があったため、登録手続などの時間的な隙間を埋める法律間の調整がなく、製作しても銃刀法違反になるので製作できないという状況にあった。

　実際に刀剣が製作されたのは、特例による講和記念刀くらいのものであったが、第一六回国会において「武器製造法（昭和二十八年法律第百四十五号）」が制定され、昭和二十八年（一九五三）九月一日より施行された。この法律で美術刀剣を武器から除外し、美術刀剣は、この製造法の附則4において「文化財保護委員会の承認を受けて刀剣類の製作することができる」として、銃刀法との整合性に問題のあった時間的な制約が解決され、文化財保護委員会は美術刀剣類の承認規程の明細を定め、昭和二十八年九月一日から適用している。

こうして刀剣の製作が可能になったのを受けて、翌昭和二十九年（一九五四）十二月に、財団法人日本美術刀剣保存協会が主催して、第一回「作刀技術発表会」が開催された。この発表会には、全国から刀匠一三〇人が応募、出品を申し込んでいたにもかかわらず、実際に出品したのは九三人にすぎなかった。これは、戦後の生活苦で原材料の鋼が手当てできなかったり、精良な材料が入手困難であったりした以外にも、研ぎが間に合わなかったり、作刀中断の影響などで気に入った作ができなかったなどの理由があったのであろうと、当時の状況が目に浮かぶようである。

第一回作刀技術発表会では、特賞を受賞したのが高橋貞次、宮入昭平（行平同人）の二人であり、優秀賞が酒井繁正、南海太郎正尊、遠藤光起、川瀬光兼、二唐国俊、天田昭聖、塚本起正、塚本嘉昭の一〇人であった。

また昭和二十四年（一九四九）に法隆寺の金堂壁画が模写中に焼失して大問題になったのを契機に、翌二十五年（一九五〇）に「文化財保護法」が成立している。同法では、新たに特定の個人や集団の保持する、無形の「わざ」を無形文化財として保護の対象に加えることになった。

日本刀も、金工分野でその対象に指定され、昭和三十年（一九五五）二月に、新規準に沿った第一次の重要無形文化財指定で、保持者、保持団体の認定が行われた。重要無形文化財保持者として、五月十二日、高橋貞次が認定されたが、これは第一回作刀技術発表会で特賞の第一席になった景光写しの太刀が評価されたものとみえて、「備前伝とくに景光をはじめとする名刀を模して上手」とい

うことで認定されている。

その後、昭和三十八年（一九六三）四月二十四日に宮入行平が相州伝・美濃伝の志津風の作刀技術の伝承で認定されており、昭和四十六年（一九七一）四月二十三日に、二代目月山貞一が南北朝期の月山の綾杉肌の鍛法と刀身彫で認定され、さらに昭和五十六年（一九八一）四月隅谷正峯が鎌倉期の備前伝・相州伝で認定された。昭和三十年（一九五五）に高橋貞次が第一次の重要無形文化財に認定されてから、隅谷正峯に至るまで四人が昭和の人間国宝として認定されている。

作風の変遷

昭和二十八年（一九五三）九月一日から作刀が再開されたが、作刀再開直後の刀姿は、一部の上手な鍛冶を除くと、一般には刀剣の実用性を重視した軍刀姿の影響が強く残っている。切先は横手が張って猪首風になり、フクラのたっぷりとついた、頭でっかちで先おもりの感じの強いのが目立ち、少々大振りで、泥臭い姿のものである。かつ、刀身から茎にかけての流れが連続しなくて、刀身、茎は茎というように、まるで裃にもんぺをつけたように不恰好な姿は、造形的な美しさに対する感激よりも、むしろ、不快感すらおぼえるほどである。しかも、茎の仕立てが粗雑なものが目立つのは、戦時中の大量生産の影響を脱し切れていないといってもよかろうが、このような時期がいつごろまで続いたかは、人によってまちまちである。一流工は、作刀再開からさほど経ずして混

乱期を脱し、上身と茎のバランスのとれた整った刀姿になっている。だが、地方在住鍛冶で周辺からの刺激を受けることの少ない人のなかには、昭和四十年代に至るまで、戦中の影響を完全に脱し切れない人もあって、一定していない。

やがて、戦後の製作中断の影響を脱却すると、次の変化は刀の大きさに表れており、幅広で寸の長いものが多数派になっている。これは、刀剣そのものが美術刀剣という新しい言葉に象徴されるように、全く実用から遊離した非実用的な存在になったことによるものである。公開の会場に展示された場合に、よりよく見えるような会場効果を考えて姿を決定していたからであろうが、もう一つ、この時期の愛刀家の好みそのものが、刀の出来よりも、幅広で刃長の長い、丈夫で長持ちする大振りな南北朝姿のものへと変化していたことも一因であったようである。私なども、「かんかん（計量器）にかけて重ければ喜ぶ阿呆ども」と悪口を言っていたものである。

やがて、昭和三十年代も後半ごろから、作刀の流れとして写し物がだんだんと目立つようになってきている。このような流れが生じてきたことによって、必然的に姿に対するいろいろな検討が行われるようになり、その結果として、総体に、姿に洗練されたバランス感覚が表現されるようになってきたと思っている。

昭和四十年代になると、作風も備前伝偏重から次第に派手な相州伝や、地味ではあるが力強い大和伝のものへと、作刀範囲が拡がってきた。地鉄もそれぞれに研究されているが、いまだ新々刀工

に見るような無地風の整った肌から脱皮するに至っておらず、一部では自家製鋼などが続けられているが、まだ新々刀鍛冶の地鉄を完全に凌駕するには至っていない。これは、根本的には使用する材料そのものが、大量生産によって造り出された鋼を材料として造られているのであるから、点数でいうと七〇点を超えることは難しく、どうしても古名刀との差が目立ってしまうのは、やむを得ないことである。さらに、刀姿についても、実用から遊離した江戸期でも、慶元新刀姿や寛文新刀姿、元禄新刀姿など各年代を代表する姿が生まれているのであるから、現代刀工においても、江戸期の刀工のように一つの新しい時代観を創出できるかどうかは、今後の各刀工の双肩にかかっているので、一層の精進を期待したい。

第三期の主要刀工

〔北海道〕堀井信秀(正光)、堀井龍寒子胤次(胤次)

〔青　森〕二唐国俊(広)

〔岩　手〕山口清房(武)、堰代宗次(福哉)

〔宮　城〕法華三郎信房(高橋昇)

〔秋　田〕柴田昊(清太郎)、鈴木国慶(国慶)

〔山　形〕上林恒平(勇三)

〔福島〕土沢昭正（多一郎）

〔茨城〕高野正兼（金次郎）

〔群馬〕大隅俊平（貞男）

〔埼玉〕小沢正寿（岩造）、竹花一貫斎繁久（久司）

〔千葉〕石井昭房（昌次）、江沢利春（利春）

〔東京〕酒井一貫斎繁正（寛）、森岡正尊（俊雄）、塚本起正（新八）、塚本嘉昭（小太郎）、宮口一貫斎寿広（繁）、宮口一貫斎恒寿（寿夫）、八鍬靖武（武）、今野昭宗（定治）、金子友秀（三代太郎）、吉原義人（義人）、吉原国家（荘二）、清水忠次（忠次）、島崎靖興（直興）

〔神奈川〕今野昭宗、森下宇寿（宇之吉）、広木弘邦（順一）、大久保和平（十和彫）

〔長野〕宮入行平（堅一）、宮入清平（栄三）、宮入法広（法広）、高橋次平（次男）、宮入　恵（恵）、古川清行（信夫）

〔新潟〕天田昭次（誠一）、遠藤光起（仁作）、山上昭久（重次）、五十嵐昭光（正治）、新保基平（基治）

〔石川〕隅谷正峯（与一郎）、山口武（武）

〔岐阜〕中田兼秀（勇）、川瀬光兼（雅博）、森田兼重（勇）、二十三代兼房（加藤鉀一）、加藤兼房（孝雄）、二十五代兼房（加藤賀津雄）、荘田正房（喜七）

〔静岡〕榎本貞吉（吉市）、磯部一貫斎光広（光司）、安達義昭（義昭）

〔愛　知〕筒井清兼（清一）、加古誠利（誠利）、中野一則（錬治）

〔大　阪〕沖芝正國（博）、沖芝信重（信重）、川野貞重（充多良）、水野貞昭（昭治）

〔兵　庫〕真鍋純平（和也）

〔奈　良〕月山二代目貞一（昇）、月山貞利（清）、喜多貞弘（弘）、河内国平（道雄）、江住有俊（庄平）

〔和歌山〕川上竜子清光（敏夫）

〔鳥　取〕金崎助寿（義一）

〔島　根〕川島忠善（真）、守谷宗光（善太郎）

〔岡　山〕今泉俊光（済）、藤本義久（和久）

〔広　島〕三上貞直（高慶）

〔山　口〕藤村国俊（松太郎）

〔愛　媛〕高橋貞次（金一）、真鍋義秀（義秀）、今井貞重（清見）

〔高　知〕山村瑞雲子善貞（繁松）

〔福　岡〕宗勉（勉）、宗宗弘（康弘）、瀬戸吉広（吉広）、原宗弘（宏司）、小宮国治（国治）、森岡由将（芳春）次（徳永義臣）、松永光保（保夫）、石井治元（治基）、遠藤永光（栄次）、紀正

〔佐　賀〕中尾一吉（一吉）、宮口秀次（達雄）、木下吉忠（幸一）、柴田国光（常雄）

〔熊　本〕谷川盛吉（松吉）、延寿宣次（谷川博充）

〔宮　崎〕山本善盛（盛重）

〔著者紹介〕

得能一男（とくのう かずお）

美術刀剣研究家。昭和8年(1933)、富山県福光町に生まれる。昭和26年(1951)、東京の近藤鶴堂、村上孝介両氏に刀剣鑑定の手ほどきを受け、以降、独自に研究をすすめ、その傍ら全国の刀剣勉強会等で研鑽を積み、各地の団体設立に協力する。昭和47年(1972)、刀剣研究連合会を創設・主宰、機関誌『刀連』発行。「刀剣春秋」にも連載記事執筆。主な著書に『日本刀事典』『日本刀図鑑』『刀工大鑑』(いずれも光芸出版)ほか多数。刀剣研究連合会会長、伝統刀装工芸会代表、文化庁登録審査委員等歴任。平成14年(2002)没。

刀剣鑑賞の基礎知識

2016年10月28日　第1刷発行
2018年 2月13日　第2刷発行

著　者　得能一男
発行者　宮下玄覇
発行所　刀剣春秋
　　　　〒160-0017
　　　　東京都新宿区左門町21
　　　　TEL 03-3355-5555　FAX 03-3355-3555
　　　　http://www.tokenshunju.com
発売元　㈱宮帯出版社
　　　　〒602-8488
　　　　京都市上京区真倉町739-1
　　　　TEL 075-441-7747　FAX 075-431-8877
　　　　http://www.miyaobi.com/publishing
　　　　振替口座 00960-7-279886

印刷所　モリモト印刷㈱

定価はカバーに表示してあります。落丁・乱丁本はお取替えいたします。
本書のコピー、スキャン、デジタル化等の無断複製は著作権法上での例外を除き禁じられています。本書を代行業者等の第三者に依頼してスキャンやデジタル化することは、たとえ個人や家庭内の利用でも著作権法違反です。

©Kazuo Tokunou 2016 Printed in Japan　ISBN978-4-86366-860-7 C3070

刀剣甲冑手帳 [増補改訂版]

新書判 192頁 — 刀剣春秋編集部 編　定価 1,800円+税

話題の名刀70振(刀の所在地、作者、伝来、図版掲載)／後藤家系譜・家系図／明珍・早乙女家系図／金工銘録／刀剣・甲冑関係美術館・博物館一覧など詳細データを収録。

刀剣書事典

四六判 並製 176頁 — 得能一男 著　定価 2,980円+税

40冊を超える日本刀の古典籍を、刀剣研究の先達が丁寧に解題。『刀剣春秋』の連載コラムを五十音順に再編集。原書への橋渡しとなる、研究者・愛好家必携の一冊!

刀剣人物誌

四六判 並製 312頁 — 辻本直男 著　定価 2,200円+税

専門情報紙『刀剣春秋』の人気連載「人物刀剣史」を書籍化。戦国時代から近代までの、活躍した武将・刀工・刀剣商・研究家・収集家ら65人の伝記を紹介。

新日本刀の鑑定入門 [新装版]

四六判 並製 392頁 — 広井雄一・飯田一雄 共著　定価 2,800円+税

刀剣春秋のベストセラー、待望の復刻!日本刀の歴史、銘字図鑑、刀文図鑑から真偽鑑定や鑑定入札まで、豊富な作例をまじえて解説した実践的な鑑定入門書。

図版刀銘総覧 [普及版]

B5判 並製 428頁 — 飯田一雄 著　定価 9,500円+税

総数2,200余図を網羅。『刀工総覧』の姉妹書として、古刀・新刀・現代刀の銘字を集成した図版集。著名工から三流工までの代表の押形を収録した。

赤羽刀 ～戦争で忘れ去られた五千余の刀たち～

A4判 並製 128頁 — 刀剣春秋編集部 編　定価 1,800円+税

戦後の刀剣研究史の空白を埋める、赤羽刀を徹底調査!200に及ぶ施設・機関の協力を得て、長らく封印されていた赤羽刀をデータ化。

井上真改大鑑 [普及版]

A4判 並製 434頁 — 中島新一郎・飯田一雄 共著　定価 9,500円+税

日本刀史に輝く名匠・井上真改の全貌と真価を図版500枚を駆使して、解析した待望の名著。真改の代表作を洩れなく年代順に収載。

清麿大鑑 [普及版]

A4判 並製 274頁 — 中島宇一 著　定価 9,500円+税

四谷正宗とまで称されながら42歳で自害した不世出の天才刀工・源清麿。新々刀期の最高峰、その全作刀・資料を収載した決定版!

甲冑面 もののふの仮装 [普及版]

B5判 並製 348頁 — 飯田一雄 著　定価 4,700円+税

国内だけでなく、アメリカ・イギリス・フランスなどに所蔵されている甲冑面の優れた技法やその魅力を紹介。代表的な甲冑面170枚、挿図250枚収録。

織田信長・豊臣秀吉の刀剣と甲冑

菊判 並製 364頁(口絵92頁) — 飯田意天(一雄) 著　定価 3,800円+税

信長・秀吉の刀剣・甲冑・武具の集大成!天下人 信長・秀吉が、戦装束や刀剣にいかなる美意識を込めたかを検証するとともに、桃山美術の精華を紹介。国宝9点、重文16点。

ご注文は、お近くの書店か小社まで　㈱宮帯出版社　TEL 075-441-7747